U0123922

新锐实验教学丛书　中央美术学院城市设计学院设计基础教研室　丛书主编

看不见的城市 ❷ ▶

三维设计

王歌风　编著

GUANGXI NORMAL UNIVERSITY PRESS
广西师范大学出版社
·桂林·

图书在版编目（CIP）数据

看不见的城市. 三维设计 / 王歌风编著. —桂林：
广西师范大学出版社，2012.3
　（新锐实验教学丛书 / 中央美术学院城市设计学院
设计基础教研室主编）
　ISBN 978-7-5495-1299-7

　Ⅰ. 看…　Ⅱ. 王… 　Ⅲ. 三维—艺术—设计—高
等学校—教材　Ⅳ. J06

　中国版本图书馆 CIP 数据核字（2012）第 004783 号

广西师范大学出版社出版发行

（广西桂林市中华路 22 号　邮政编码：541001）
网址：http://www.bbtpress.com
出版人：何林夏
全国新华书店经销
桂林广大印务有限责任公司印刷
（广西桂林市临桂县金山路 168 号　邮政编码：541100）
开本：787 mm×1 092 mm　1/16
印张：8.5　字数：150 千字
2012 年 3 月第 1 版　　2012 年 3 月第 1 次印刷
印数：0 001~3 000 册　定价：28.00 元

如发现印装质量问题，影响阅读，请与印刷厂联系调换。

▶ 序言：设计基础教育的点点滴滴

中央美术学院历来重视基础教学研究，并一直以扎实、严谨的基础训练名冠同侪。20世纪50年代建院之初，造型基础教学是采取统一方式进行的；50年代后期院系调整，从深化各专业发展的角度出发，组建了各专业系，造型基础教学分别由各系、各工作室自行组织进行，这种状况一直延续到上世纪末。随着改革开放后艺术教育的发展，1999年首先在油画系成立了基础部，学生在进入工作室前接受1~2年的统一的基础教学。2001年，中央美术学院迁入新校舍后，面对规模扩大、学科拓展以及学科专业趋向综合的新形势，成立了面向全院造型类一年级学生的基础教学部。之后，随着几个专业学院的建立，各专业学院分别建立了自己的基础教学部。

各专业统一的基础教学并不仅仅是为了应对规模扩大后的教学资源共享问题，背后有着更为深层的原因。其一是国家高等教育政策的调整。1992年全国高等教育会议后，国家开始大幅度压缩专业目录，提出淡化专业、宽口径、厚基础的培养目标，提出高等教育由精英教育向大众化教育的阶段转型，以应对社会经济发展对人才需求的转变。其二是艺术教育自身的转变。以中央美术学院而言，则是长期以造型专业为主的单一学科小规模、课徒制的教学模式向多学科（特别是设计类学科）综合的、大规模的课程制教学模式的转变。课徒制教学一直是中央美术学院造型专业的教学特色与优势，因为从建院伊始，中央美术学院就聚集了一大批在全国各个领域极具声望的代表性艺术家，他们有着辉煌的创作业绩和丰富的创作经验，以他们个人或群体建立起的各个工作室成为专业教学的基本单位，他们个人的艺术主张及创作经验成为各工作室教学的基本内容。依赖他们的个人经验"因材施教"、"顺水推舟"成为最主要的教学方法。新时期以来，随着老先生们逐渐退出教学一线，以及艺术创作多元化格局的形成，虽然各工作室得以保留与延续，但教学内容已多为以中青年教师为主体的教研室性质的教学所取代，各工作室之间在艺术主张与教学内容上也出现趋同之势，学生学习的自主性加强，对相对规范与统一的课程教学的需求加大，这就为不同工

作室之间专业教学的沟通，特别是基础教学的打通提出了要求，也创造了条件，加之学院规模的扩大以及设计类学科的建立和快速发展，更加快了这一进程。

中央美术学院城市设计学院成立于2002年9月，是中央美术学院建院以来在校外建立的第一所专业学院，也是最年轻的全新教学单位。她是中央美术学院在新的办学形势下，主动探索不同教学与培养类型的一种积极尝试。她在建院之初就提出了"推崇新异、关联社会"的教学宗旨和"学术为先、应用为本"的教学主张。城市设计学院建院之初首先就面临着基础教学如何开展的问题。相对于学院内的其他专业分院，城市设计学院的基础教学更为复杂，因为它的教学对象中既有偏重于设计类专业的学生，也有偏重于造型类专业的学生，这就使基础教学更加困难。为了有利于大家统一认识，摆脱犹疑与纷争，使教学目标更加明确，我在基础部成立之初就给他们明确了要为学生"打下学业基础、开启学术眼界、确定专业方向"的教学任务，促使大家更加关注各专业最为核心的共性素质的培养和对学生未来发展的关注。经过大家的多次讨论，并在对以往教学经验认真总结基础上，最终确定了"造型基础"、"设计基础"、"综合技能"三个课程板块，素描基础、形式研究、色彩研究、二维设计基础、三维设计基础、数字设计基础六门主干课程以及城市亲历、综合设计、专业史论、人文社科等一系列辅助课程。

造型基础教学旨在指导学生建立正确的观察与表现方法，调整学生入学前由于应试训练而形成的概念化认识。在深入观察对象的基础上，在提升刻画能力（这是中央美术学院学生的传统优势）的同时，关注对具象造型中所包含的抽象因素的认知水平，帮助学生建立起正确理解与研究造型的能力，锻炼学生从具象观察到对抽象形式的分析与提炼以及形式法则的理解和应用能力，为进入设计基础教学打下基础。

设计基础训练的目的是要让学生了解设计的方法与原理，关注现代艺术与现代设计的关系，

学习设计的基本概念, 重点在于提高学生的思维拓展能力, 为设计奠定良好的思维基础。

综合技能板块分为电脑技能课程和手绘技能课程, 旨在培养学生的表达能力, 为今后的设计奠定技术基础。

当然, 一个好的基础教学在重视学生专业技能提高的同时, 还应该始终关注学生审美与精神素质的提高, 引导学生感性与理性认识的协调发展。城市设计学院的基础教学时间还不长, 还处在一种探索与积累的过程中, 但这支由来自不同学科背景的青年教师为主体组成的教学团队, 充满了朝气与活力, 在他们的积极进取和努力工作下, 已经取得了一些不错的教学效果, 也积累了宝贵的教学经验, 这对于城市设计学院今后进一步实施两段制教学打下了基础, 迈出了坚实的一步。在他们将一些教学成果集结出版之际, 我首先对他们所取得的成绩表示祝贺, 并对他们的辛苦工作表示感谢, 更请广大同行们提出宝贵意见, 我想这也才是我们出版此书最主要的目的。

诸 迪

文化部艺术司副司长

(中央美术学院城市设计学院原院长)

▶ 序言：思与行
—— 从基础教学谈起

"形而上者谓之道，形而下者谓之器。"

师者，传道授业解惑是也，所谓教育，也就是做好"传之道，授之法"这两个层面的事情：

其一：形而上，传道，"道"路，植入的是精神。

其二：形而下，授业、解惑，呈现的是方法。

中央美术学院之魂，即所谓三个"品"：品德、品格、品位。"品德"者，厚德载物，明道厚德；"品格"者，独立判断，批判精神；"品位"者，判断标准，广博视野。

面对"现代的教育"，我们首先要思考几个问题：现在的学生在十年甚至几十年以后所处的时代是什么样的？未来时代的发展进程需要什么样的人才？他们的工作环境、社会环境有什么样的变化？

现在社会知识的更新速度加快，平均三至五年的知识更新节奏，必将带来教学模式的变革。"关注社会的发展和变化；关注科技的发展和变化；关注人们的生活方式及态度的转变"是我们教学思考的基点。只有回答时代的问题，时代的资源才会和你分享。

这样的思考带给我们在教学理念上的根本转变，阐释为四个基本主旨。第一，重视创造性地扩大学生视野，引导学生建立开放的知识体系，形成开放式思维方式。第二，重视培养学生的自学能力、研究能力、动手能力、交流能力与组织管理能力，培养合作精神。第三，强调终生教育的理念，将"敏感度"作为能力去培养，与时俱进。第四，研究方法，注重教学手段的有效性，所谓"授之以鱼，不如授之以渔"。

一直以来，有关艺术、设计教育，我有一个观点，即学生不是教出来的，是"带"出来、"熏"出来的，学校的"学术氛围、价值观和使命感"形成于平淡之中，彰显于重要时刻。

　　"以道入技，以技入道"相辅相成，殊途同归。所谓"道生之，德蓄之，物形之，器成之"。

　　作为宽基础教育，我们着眼于培养四个层面的能力。第一层面：调研、分析、策划、推导及文字整合能力，侧重方法与路径。第二层面：二维设计、视觉传达，表达和交流能力。第三层面：重新诠释"基础"概念，培养多视角的专业基础能力。第四层面：批判精神，生长性的文化视野，把创造作为可培养的能力。

　　随着信息技术和互联网时代的发展，中国特殊的城市化进程带来的新课题，使设计在当代复杂多元的语境中，将越来越多地介入政治、经济、社会、文化四位一体的"软体组织"，艺术设计也将带来艺术与城市、艺术与大众、艺术与社会关系的一种新的取向。

　　城市设计学院作为中央美术学院新的学科增长点，以"城市、时尚、青少年"为特色，"城市"为核心，"时尚"显态度，"青少年"激活力，"跨界与活力"将是其生长的孵化器和催化剂。

　　我们能否搭载这一历史机遇为世界带来新的文化主张与思考，是不容回避的时代挑战。

中央美术学院城市设计学院副院长　王中教授

目 录

▶ 导言：三维

三维是什么？这应该是个很简单的问题。大多数人都明白，三维等于立体。回到"维"这个字的本源含义，柯林斯字典里的解释是："物体在某个方向的长度的度量。"那么三维，可以学术而简单地理解为一种在三个方向具有长度的属性。其实这些理论上的解释，说出来大家都能理解，但为什么在教授设计基础课程当中，在涉及三维内容的时候，学生，尤其是一年级的新生的反应总是"很难懂、想不通"？对于很多学生来说，三维成了一座跨不过去的大山。

学生畏惧三维内容的原因在于，他们被立体物体的太多其他属性迷惑了。我们生存在三维空间中，我们所见的物体都是三维的，我们的视觉与思维自然也都是基于三维的。但是生活中的三维物体，例如人、房子、汽车等都被外表、功能等非维度层面的属性所包裹，在我们审视这些物体的时候，看到的往往是这些东西，而并没有从形体的本源去认识三维物体。

问题找到了，那么解决的方法自然也就浮出水面——就是我们去除那些非维度层面的属性，把物体最根本的形体剥离出来具体研究。

在这门三维设计基础课程中，我们要求学生一律采用白色的模型纸板进行制作，不准使用其他辅助材料。不考虑功能和具体材质，其目的就是尽可能地消弭非维度属性对三维形体认识的影响。虽然说色彩和材质对设计有很大影响，但这类知识完全可以放在之后或者高年级的课程来解决。中央美术学院城市设计学院有一定的特殊性，四个专业方向——信息设计、时尚设计、形象设计、影像设计——的基础课程是放在一起上的。这四个专业之间区别明显，每个专业都有其非常强烈的独特性。对于时尚和形象专业来说，三维设计与专业的关系相对来说比较密切，而对于信息和影像这两个专业来讲，三维内容看上去基本与他们无关。但实际上，信息专业所研究的平面设计方向，现在也不仅仅局限于二维媒介了，并且平

面设计的图画内容很多也是立体的；影像专业的学生日后也需要在他们的电影或动画作品中对立体空间的元素进行控制和利用。简言之，就是三维设计能力是各个专业都必须具有的。过去对于三维设计的定义就是"对石头、木头、金属以及其他材质进行造型或雕刻的艺术"，而目前，定义已经变成了广义的，其内容是一切涉及三维立体内容（基于二维媒介的视觉三维或空间中的真实三维）的设计行为与作品。

在模型制作中屏蔽功能和材质，一方面，对于信息和影像专业的学生来讲，不会让他们觉得这样的课程过于偏向某个"三维"专业，而是一种纯粹的基础技能训练；另一方面，对时尚和形象专业的学生来说，在基础阶段就把精力耗费在考虑功能和材质上，经常会让他们忽略了对立体形体审美的真正认识，而把心思都用在纯粹的形体研究上，日后再引入功能与材质等较为规则性、技术性的内容，会让他们从根本上提高设计能力。

当然，仅仅制作白纸模型并不是这门课程的全部。漫无边际的创造三维形体只是基础中的基础。设计不是完全随心所欲的，在基本明白怎样把一个三维形体创造出来以后，就该理解如何去有目的地用三维设计语言去表达某个主题。传统的立体构成知识点很明确，但其训练方法却显得简单。我们试图将这些知识点结合其他的趣味因素（例如音乐）传授给学生，以期提高他们三维形体构造的丰富程度。进一步说，在实际的设计工作中，将文本描述转化为图形或物体，也是设计师所必须具有的基础能力。我们引入了意大利作家卡尔维诺的代表作《看不见的城市》。这本书看上去很玄虚，但其实并不难读，其内容由一个个独立的城市描写构成，这就不用强求读者必须通读全文并把精力浪费在理解其故事情节上。课程的后半部分，我们要求学生用模型来表达《看不见的城市》中所描写的某一个城市。依然是白色模型纸板，依然不准使用其他辅助材料，依然不考虑功能和具体材质。这既给了学生一个目标，又给了他们很大的

发挥余地，他们可以再现城市景象，也可以用三维形态来表达对这个城市的感受。为了辅助理解文章，我们安排学生用肢体语言去表现他们选定的城市，去感受空间。最终，我们得到的以《看不见的城市》为蓝本的模型是令人震撼的，学生们也明白了自己并非没有三维思维能力，而是并没有被正确的引导。

课程的结果，是让学生基本摆脱了以往的经验性的三维思维，在你让他去构想一个立体形体时，他不再想到的是一个人、一棵树这样的具象的"东西"（thing），而是一个纯粹的三维"物体"（object），这样也就从一定程度上避免了学生在以后的设计中会出现那种直接将具象形体转化为设计方案的"初级"错误。这在后面的课程中也得到了印证。课程中，学生和教师一直在同样着思考着一个问题：三维到底是视觉的还是感觉的？曾有一种说法，真正的立体空间是只能通过感觉来认知，视觉的空间只是人的一种错觉。这个问题虽然在课程结束之后并没有得到解答，但整个教学团队和学生对于三维空间的思维都有了新的界限。

我们最终是想让学生掌握一些规律性的东西，从而可以得心应手地构造一个三维形体或空间。提供规律，这也是设计基础课程的共同任务。不论是从音乐还是文本出发，都是给学生一个范围，让他们去寻找隐藏在里面的构型数据。

这本并不算很厚的书，其目的就是将三维设计基础这门实验课程的过程再现给读者。虽然这种有一定特色的教学取得了一些成果，但我们并无意在书中提出一套所谓完整权威的教学理论或去评判他人教学的对与错，本书只是希望能与大家分享一些经验和教训，并希望这些具有一定特殊性的经验能对整个设计基础教学有所裨益。

第一阶段 感受空间

- ▸ 📁 感受空间——纯粹的三维构型
- ▸ 📁 课程花絮
- ▸ 📁 A4纸的世界
- ▸ 📁 Paper City
- ▸ 📁 作业照片
- ▸ 📁 阶段总结

▶ 感受空间
——纯粹的三维造型

　　本阶段的任务就是让学生初步掌握三维形体的基本构型方法。在本阶段共2周的课程时间中，要求学生每周完成一个模型。

　　在课程的开端，教师从"维度"这个最基本的属性出发，把三维这个概念解析到最基础的元素，使学生有了一些与以往感性的认识不同的、具有严谨理论支持的三维立体认知观，这也让学生基本认识到我们所说的三维设计和雕塑有什么不同。

　　纯粹地进行空间构型是本阶段的指导思想。对于初步接触三维的学生来说，最大的问题就是如何摆脱或者改良以往形成的缺乏训练的三维造型思想。学生长期以来都是在二维的媒介上来表现三维形体，因此对三维造型有着一定的基础，但这些基础并不完整，建立在之上的固有思维方式局限性很大，甚至会影响学生真正构造三维形体。具体的情况常常是，学生在草图纸上按照当初高考时的方法画出了一个形体，但却不知道如何从哪下手去做。有些过去考试时是非设计专业的学生，更是受着传统认知物体的思想的拘束，把三维形体与具象的形态进行过度联系而无法完全的发挥出自己的创造力来。针对这些情况，教师们借用了一部分传统的立体构成教材关于如何观察和认识三维物体的内容，并对其进行了一定的深度上的提升，结合一些经典现当代建筑与立体设计作品的欣赏和分析，最终使学生初步摆脱了以往的三维造型经验，并认识到了本课题的内涵和意义，课程初期有些抵触的学生也开始动手制作模型了。

　　三维设计第一周的课程，我们设置了一个非空间非视觉的限定条件：重量。学生的模型必须重500克。这个看似怪诞的要求在于试图打破学生原有的对于三维的思维定势。空间的属性不仅仅是视觉的，重量对于三维空间或者形体的构造同样有影响。我们并不期望这500克的要求可以真正让学生完全认识到非视觉因素对视觉的影响，我们的目的只是扩展学生对三维空间的界定，并为后面从音乐和文本出发进行三维构型作铺垫。

初做模型的阶段，有很多学生迟迟无法动手，究其原因，是他们过度考虑物体的功能、材质等非维度元素。在生活中，一个立体物体是无法忽略其功能和材质的，但在三维设计造型的基础研究课程中，我们必须消弭这些非维度非造型的元素。学生在还没有解决基本的造型问题时，就让他们去考虑功能和材质，最终的结果是无论哪一方面都无法得到好的结果。为了解决学生的这个问题，教师们找到了使用电脑软件来辅助的办法。在电脑软件中创造一个物体，可以完全脱离材质的影响，并且可以从多方面很直观地进行观察。此举让学生放下了包袱，终于可以放开手脚制作模型了。2007年参与过部分课程的美国Parsons设计学院基础部主任Aaron也提出了一个帮助学生打开思路的方法，那就是在第一堂课上让学生使用随手可得的A4复印纸为材料，通过折叠或粘贴制作小型草模。这样可以让不少对使用正规的模型材料和工具工作比较陌生或抵触的学生有了个较为浅显的切入点，在动手做过几个造型稚嫩、手工粗糙、宛如小学手工课作业的草模之后，学生们终于算是对模型制作有了一定的了解，在拿到正式的材料和工具之后，也不再感到无从下手。

虽然作为最基础的课题，但并非是漫无目的、毫无要求地让学生制作模型。课题在体积、高度甚至重量上都做了要求，这是让学生们从一开始就意识到，设计一定是有其需要满足的要求和必须遵守的规范的。为了进一步让学生的思路活跃起来，课程还引入了音乐元素，让学生从音乐的结构、节奏、曲调中寻找自己可以利用的造型语言。音乐的结构与空间构成方式非常相似，重复、韵律感、变异等空间构成规则在音乐中比比皆是。无疑，音乐是学生收集感性三维造型方法并转化为相对理性的空间构成规则的绝佳媒介。

学生们并不是一个人在战斗，教师们根据情况，经常会安排学生将自己的模型集合在一起，进行对比和讲评。自己一个人闷着头做时没有发现的问题，在与别人模型对比时立即显现

了出来，学生们常常当时自己就找到了解决的办法。每周一次的全年级总评，更加调动了学生的积极性。在两周的模型都基本完成的时候，在Aaron的提议下，我们带领学生举办了一个活动——Paper City，纸城。要求学生们将自己前两周的作业都带到操场上，按照一个城市的格局进行摆放。学生们可以自行决定自己的模型放在什么地方，也可以对别人模型的位置进行改动。此举并非是要学生过早地接触城市规划的专业内容，而是让学生学会从更广泛的层面上去审视自己的模型。仅仅是把自己的模型与他人的模型摆放在一起进行纯粹的对比，有时候看不出问题来，但如果自己的模型要与他人的模型产生关系，那么势必就需要考虑很多，在造型上也会有新的感悟。这个活动还为第二、第三阶段的课题作了些准备，因为这两阶段的内容都是和城市有关的。2007年举办的Paper City活动非常成功，从此固定成为三维设计基础课程中的正式内容。

在教师和学生们的集体努力下，这两周的基础造型课题取得的成果还是比较可观的。

▸ 课程花絮

　　模型的制作是个严谨而又充满热情的过程。思考
是必不可少的，但再好的想法也离不开动手制作。三
维课程的教室，就是白色纸板的海洋。

　　点评是重要的教学环节。年轻的教师团队利用点
评与学生进行最大化的有效交流。第一周的作业对重
量有要求，所以弹簧秤是不可或缺的教学工具，讲评
之前先称重，这是一件有趣的事情。

▶ A4纸的世界

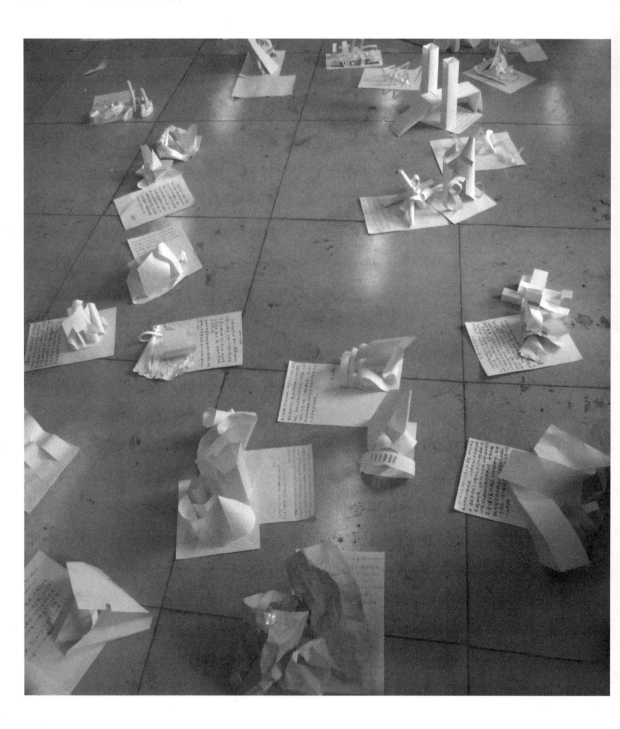

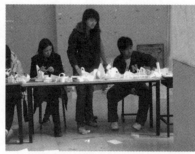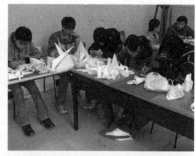

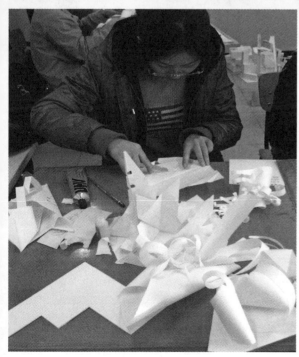

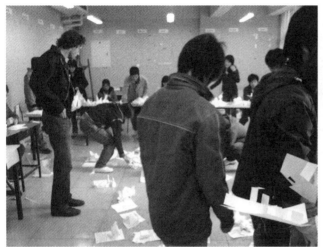

　　使用A4纸来制作模型，是一个即兴的教学环节，但却非常有效。课程进入第二周的时候，要求学生根据音乐进行模型的制作，但大多数学生在刚开始的时候都不知该如何下手。针对这种情况，当时参与教学的Aaron提出了一个想法，可以让学生先用A4复印纸来折一些简单的、可以体现音乐感觉的形体，并用文字对音乐加以说明。相对于模型纸板，复印纸无疑可以更加快速地做出一些立体形态来。尽管复印纸

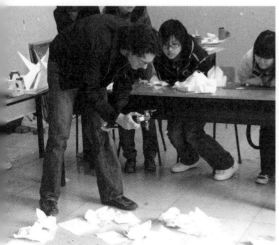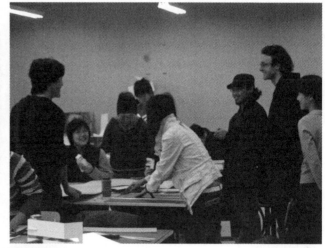

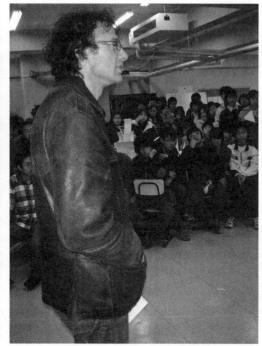

制作出的模型粗糙简陋，但却可以让学生迅速进入思
考和制作的状态之中，这对解决学生对于相对较复杂
的课题的认知障碍有所帮助。"A4纸的世界"这个
环节，在此后几年的三维课程中都一直保留着。

▸ # Paper City

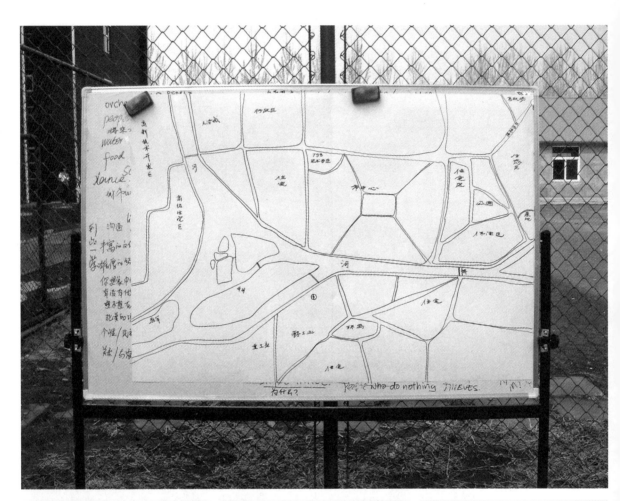

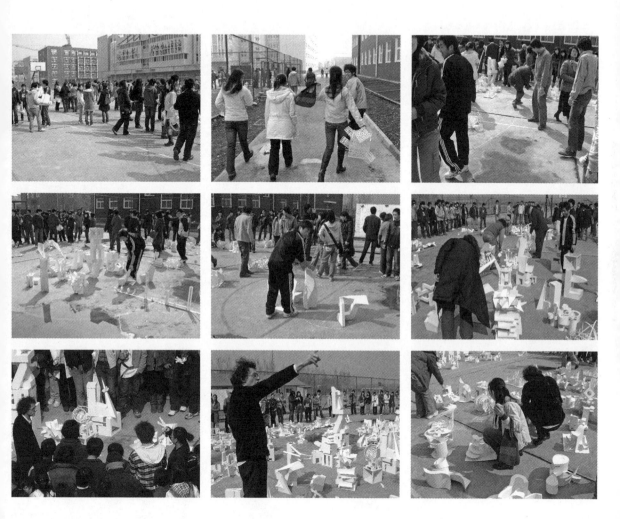

Paper City最早也是来自美国的教授Aaron Fry提出的。在第二周结束的时候，面对几百件白色纸模型，Aaron觉得应该引导学生进一步思考问题。我们找来了一块黑板，让学生和老师把自己想到的与城市相关的词句都写在上面。写满整块黑板以后，几个学生负责整理上面的内容，分为几类，并按照这些类别，绘制一幅城市地图。在一个风和日丽的早晨，我们带领学生按照那幅地图摆放他们两周来制作的模型。

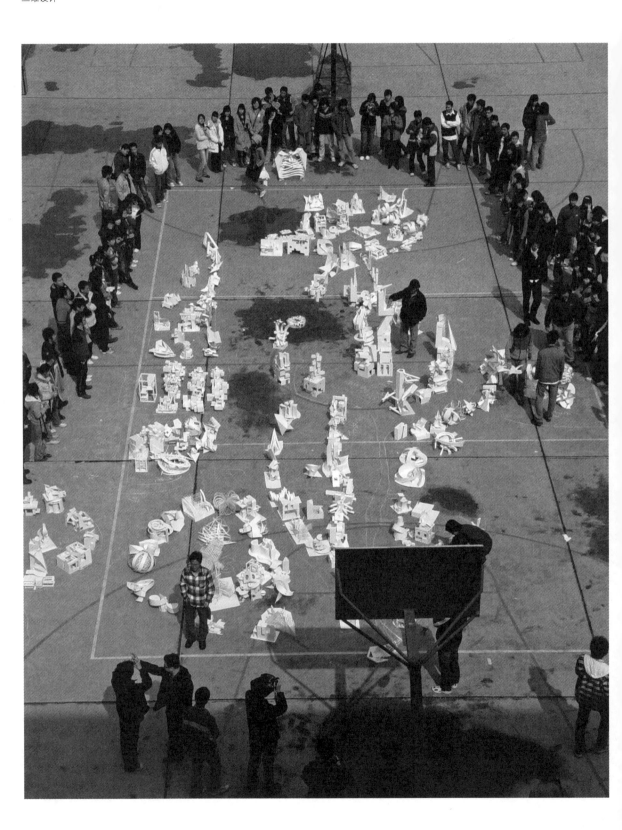

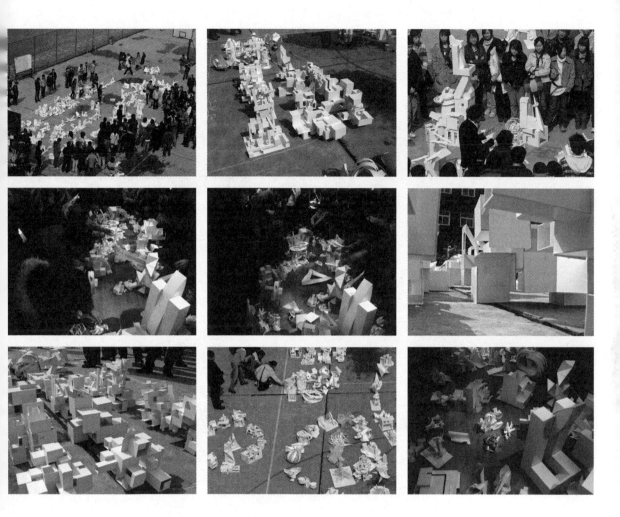

 经过几个小时的摆放和调整，我们的Paper City 终于成型。这个城市也许没有优美的外表，但整体效果还是很震撼的。学生终于从另外的视角观察到了自己的作业，体会到了一个空间形体与其周边环境的关系。作为城市设计学院的学生，关注与城市相关的内容是很必要的，通过这个小小的环节，学生们可以明白城市形成的一些过程，也可以更清楚地看到自己模型的长处与不足。

📁 ▸ 作业照片

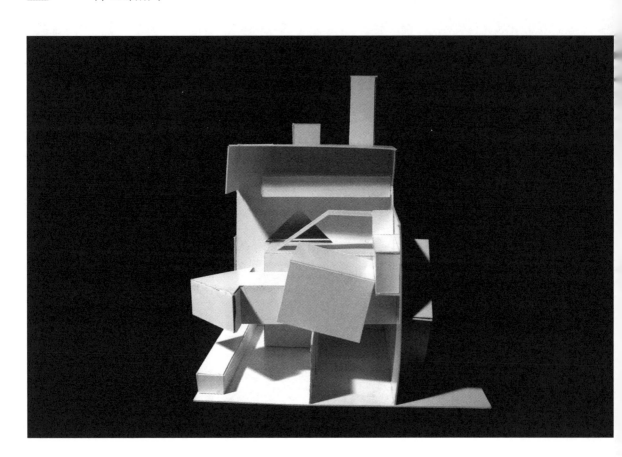

点 评

　　学生在制作模型初期大多倾向于采用相似形重复排列的方法。这件作业主要的造型元素就是矩形，但是制作者有意识地回避相似形重复所带来的呆板单调的空间关系，使用了一些特异元素来丰富形体和空间。比如在其中加入三角形，以及在某些部位将主要造型元素进行旋转。总体来说，这件作业的体量感较好，但不足之处在于整体把握不够精到，有些过于变异的形体出现，影响了其原本具有的均衡美感。

点 评

 这件使用线条作为造型元素的作业，也是初期模型中比较典型的。有不少学生利用编织线条的方法来完成模型。这样的作业常常有着较丰富的形体与细部空间，因为线的特点就是可以进行较为自由的组合。但这样的模型的缺点就是体量感较弱，并且学生在制作的时候随机性会很强。为何会出现很多直接使用线作为元素的模型，究其原因是学生的绘画思维训练较多，反映一个物体的时候最先就是想到轮廓，而轮廓又是用线来表达的，所以在制作模型的时候，绘制草图时也会不由自主地变成了线条组合的练习。将这样的草图直接制作出来，就是这样线性的模型。

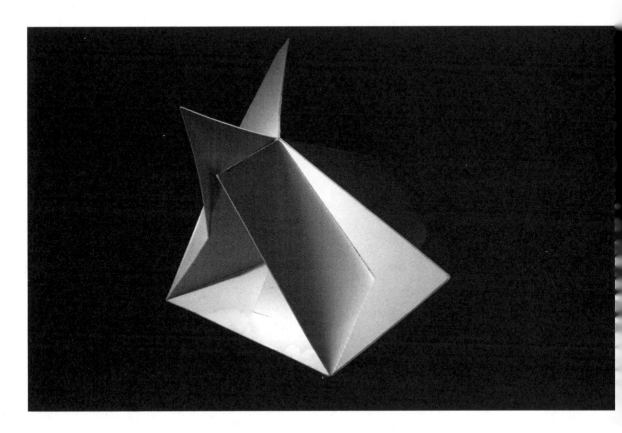

点 评

 这件作业着眼于整体体量感的表现。利用发散状的不规则面围合与穿插形成的形体，有着较为丰富的空间效果。并且，这件作业没有一般作业的底座或者底面。大多数学生总是习惯于将模型放置于一个固定的底座或底面之上，这样其实会减少模型的空间丰富程度。而这件作业没有底座或底面，我们就可以在所有视角对其进行观察。这说明作者在一定程度上理解了真正从三维的角度认识物体，他意在回避惯常的观察方式。作品的不足之处在于只考虑了大的围合，而缺乏内部空间的表达，空间缺乏分层级的细节。

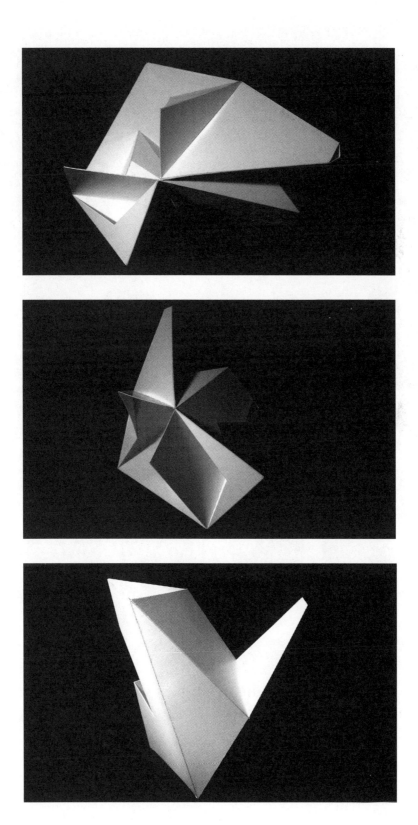

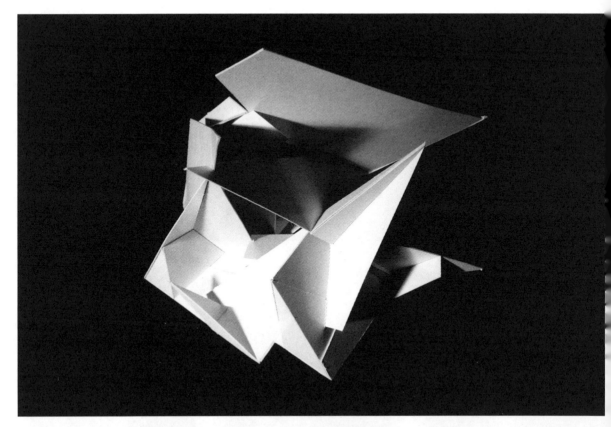

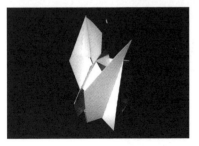
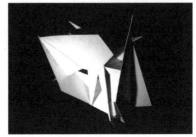
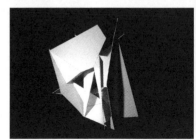

点 评

这件作业使用不规则形平面与三角形平面的穿插，力图形成一种不稳定的、活跃的空间形式。与上一件作业相比，这件作业的细节部分较为丰富，但由于使用的面较多，所以稍显散乱，体量感也不如上一件作业那么强。学生在处理数量较多的形体穿插结合时，失控的情况非常多见，解决这一问题的方法就是借助音乐这样结构性很强的元素，让学生总结出一些构成形体的基本数量关系来。

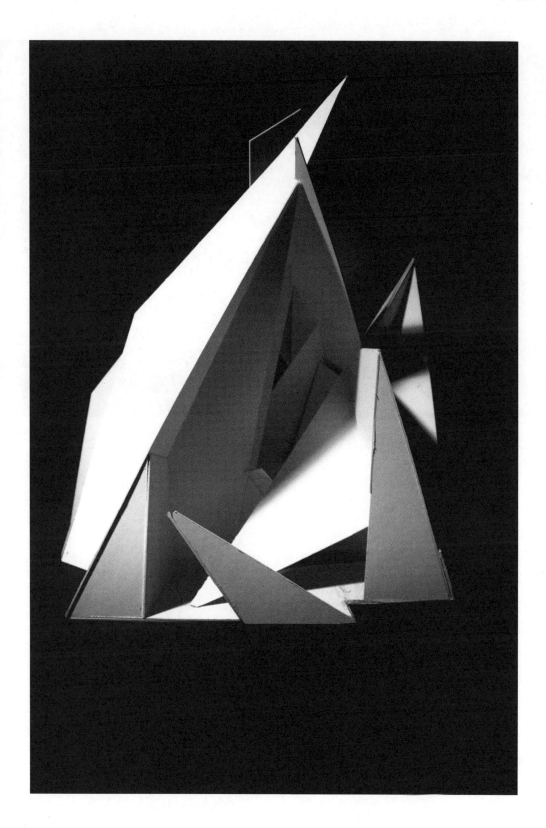

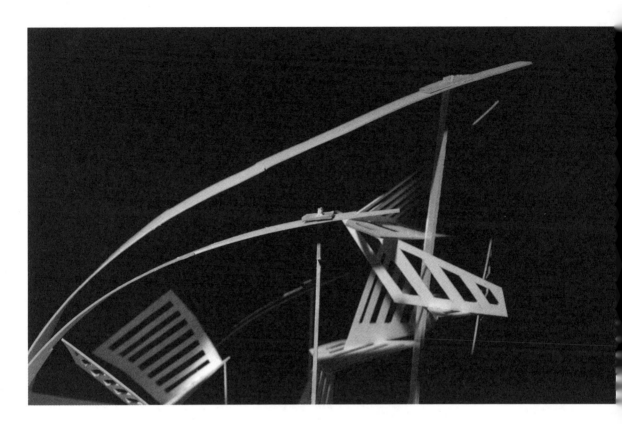

点 评

这是件着重于细节空间营造的作业。它的主要造型元素是曲面，这使得它在整体上具有一种柔和的韵律美感。作者想使空间更加丰富，就使用了"减法"，在曲面上挖出一些矩形的空洞来，这样使得模型整体又有了一种轻盈的感觉，并且空间层次也更丰富了。不足之处在于减法的程度控制得不太好，使得模型的体量感有所损失，显得有些轻浮。

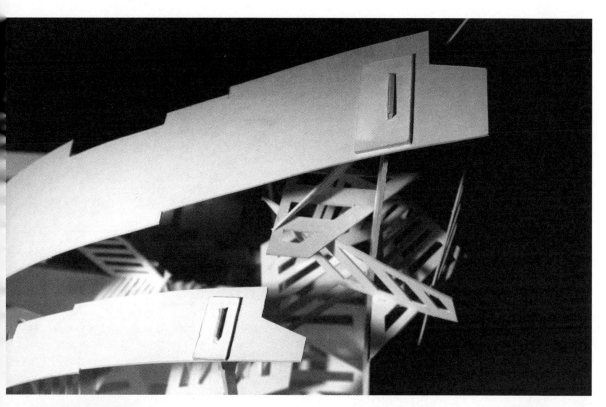

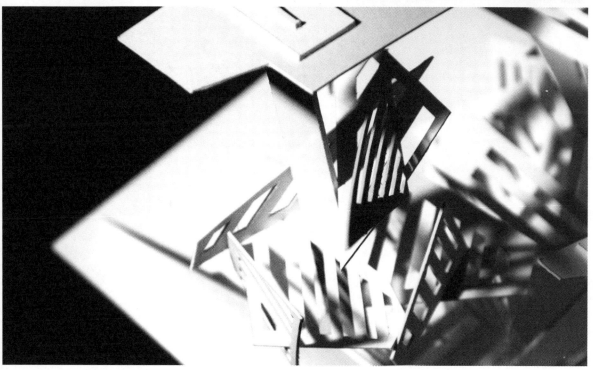

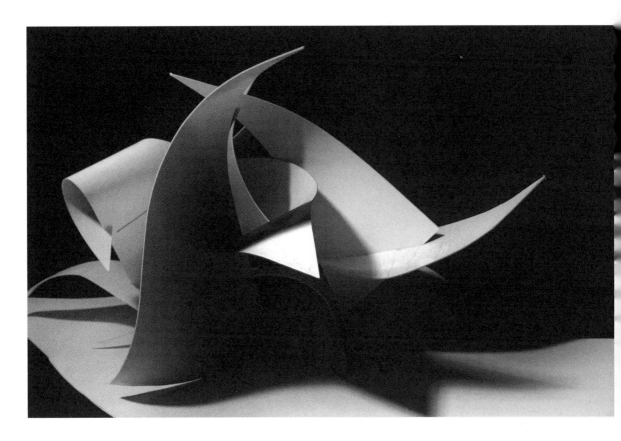

点 评

　　由曲面构成的这件作业，有着不错的形态。它灵动轻盈，却又没有失掉体量感——因为其中心汇聚的趋势比较明显。模型的基本造型元素是三角形面，而作者在这些面的弯曲程度上做了个层级式的处理，从微微弯曲到接近对折，都有存在，这样就让模型有了一种层次感，使得外形更加丰富。此类以曲线形态为主的模型，是利用纸这种材质的特性的结果。作者不得不面对的问题就是，一旦更换了更加坚硬的材质，是否还能制作出较为美观的模型来。

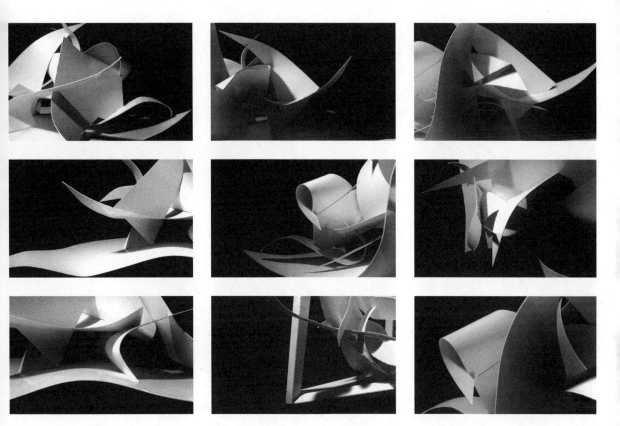

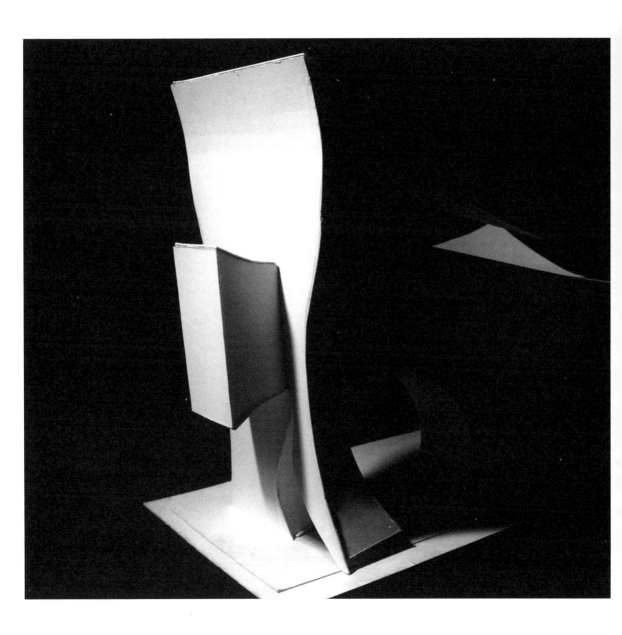

点 评

　　这件作业有着一种雕塑式的美感，作者着重表现的是体块之间的穿插关系。曲线的形体趋势化解了较为厚实的体块的沉重感。简练的形体往往能构造出体量感较强的感觉来，但这样的模型细节往往还不够丰富。

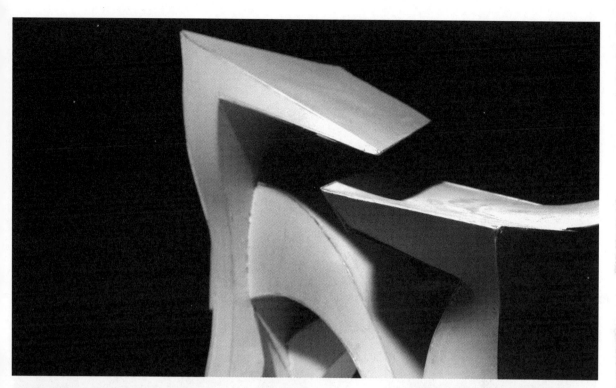

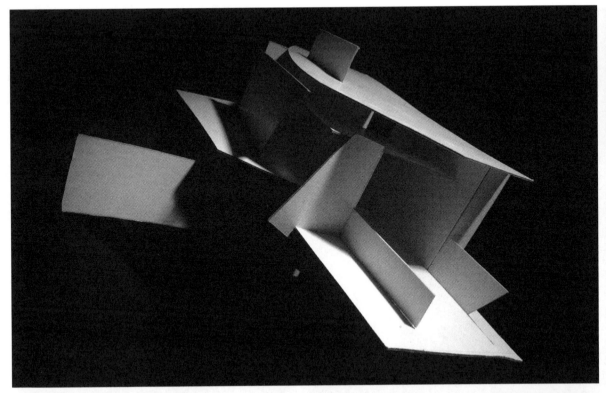

点 评

 主要由矩形面穿插而成的模型稳定感很好，作者为了使形体和空间变得丰富，增加了一些曲面和斜面。变异手法的使用可以缓解相似形体组合而成的模型的单调性。

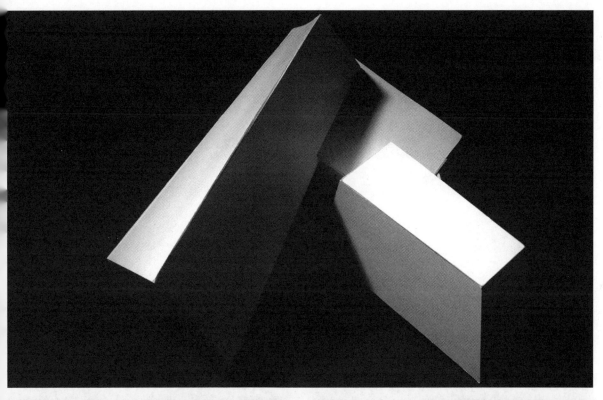

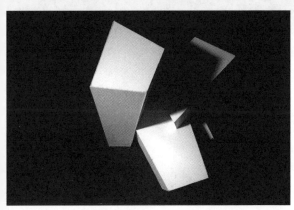
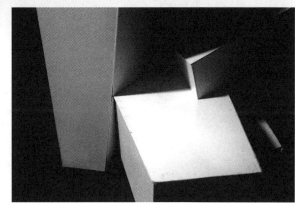

点 评

这是一件较为独特的作品，在大多数学生用许多体块拼接形体的时候，这件作品的作者只用了四个较大的体块就组合成了一个简单却有力的模型。相对于采用堆积法的模型而言，如何处理好组合部分较少的模型其实更需要理性的思考。作者在每个体块间的比例关系和交接位置上作了较多的思考和实验，最终得出了这样的形体。虽然模型看上去较为简单，但也体现了学生敢于思考的精神。

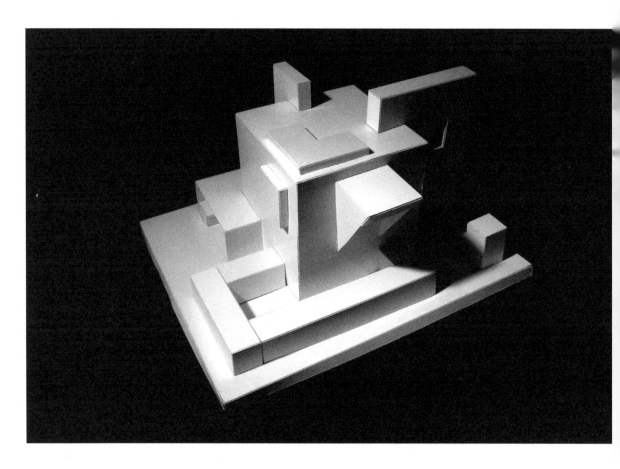

点 评

这件模型给人一种理性的感觉。作者对建筑兴趣
较大，所以在构造形体的时候借鉴了一些建筑设计的
方法，以矩形的组合来营造一种稳定的体量感。围绕
着中心形体的矩形在尺度上各有不同，这保证了整体
的空间与形体既有变化，又有着统一的体感，这种方
式无疑借鉴了建筑设计中常用的对建筑物体块的安排
方法。

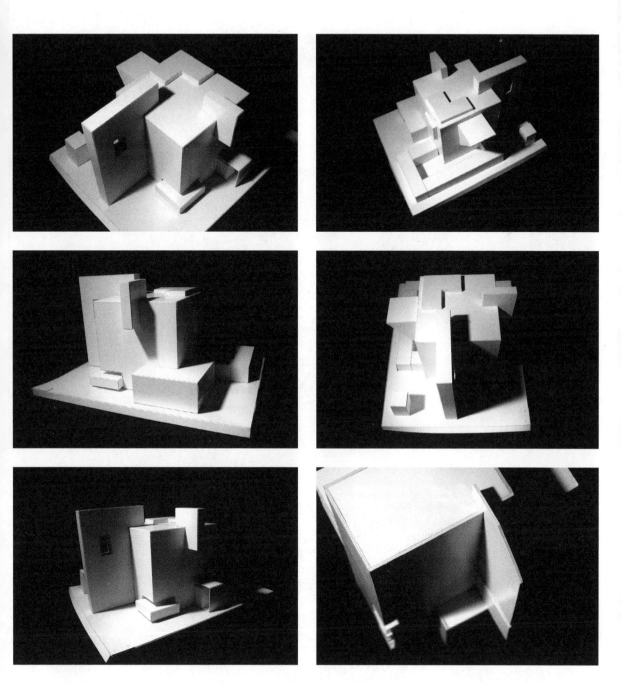

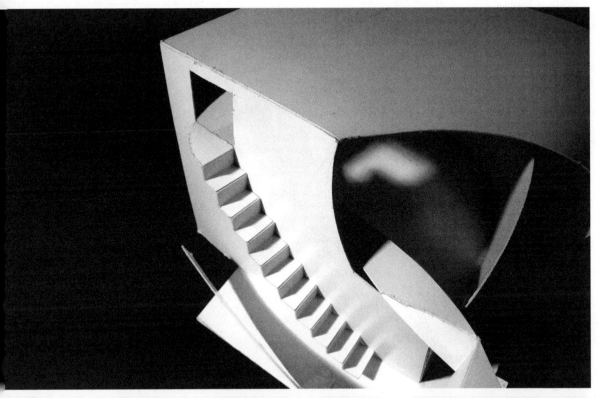

点 评

　　这件作业的基本形体是同等大小的立方体。相同体块进行构成，容易使得模型显得单调僵硬，而作者用一些较为巧妙的方式消弭了这种单调性。作者将体块的组合方式不规则化，这样就使得模型不会显得过于整齐。而不规则方式组合的体块容易显得混乱，作者就用了一些面来连接各个体块，这样就保证了模型的整体性不被破坏。在每个体块内部，作者还营造了一些空间细节。这样的作业会显得比较完整，能很明显地看出作者学习三维设计基础课题的心得。

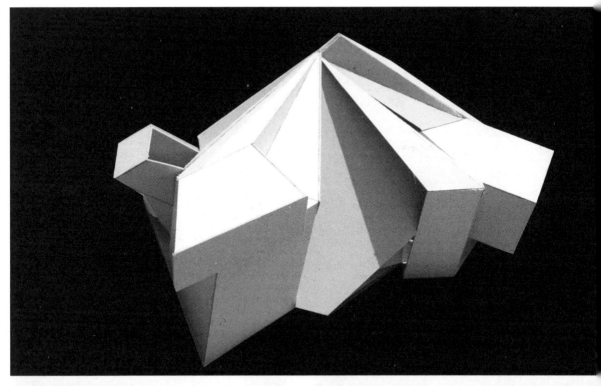

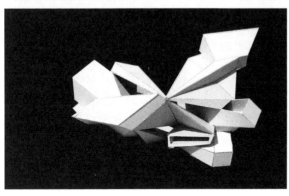
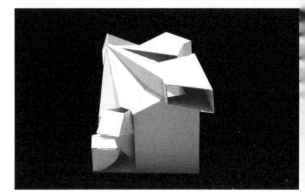

点 评

　　模型的作者受现在较前沿的数字建筑的影响，采用了大三角与折线的语言去构成自己的作品。这种有着强烈冲击力的形态不是很好控制，但作者在模型中部设置了一个大的近似方形的体块作为核心，控制住了模型整体的体感，然后三角与折线都依附在这个中心体块之上，并向内汇聚，化解了三角与折线过度的尖锐感和冲击力，使得整个模型在较强烈的形态特征之中又包含了一些建筑式的理性。

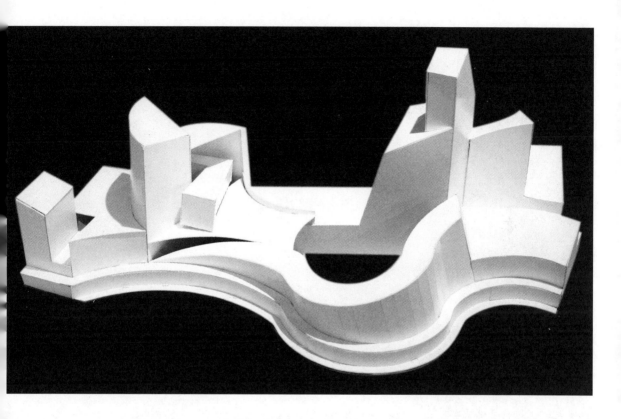

点 评

　　不规则的方体呈线性排列，会使得形体缺乏体
感，显得琐碎，而这件模型的作者加上了一道厚实的
弧线，将整个模型分散的两个组团体块连接在了一
起，使整体具有了一种和谐而富于变化的感觉。

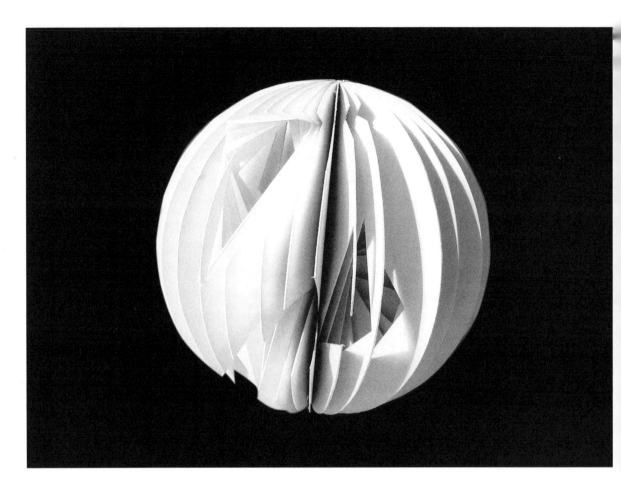

点 评

　　作品的作者试图另辟蹊径，在一个正球体的内部
做文章。作者将球剖切成了若干圆形片，然后在每一
片上都开了不规则的洞。这样所组成的球体必然有着
较为丰富的内部空间。

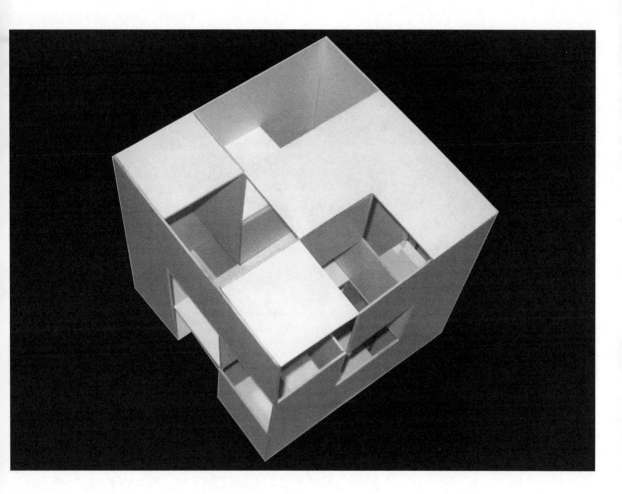

点 评

　　这是件按照一定模数关系制作出来的模型。立方体的模数关系较容易被掌握。大立方体里面每个被去掉的小立方体都是九宫格的模数大小。这样制作出来的模型，看上去较为理性，一般不会出现看上去非常丑陋的形态。但这种构成方式下的作品共同的问题就是常常会显得有些单调。

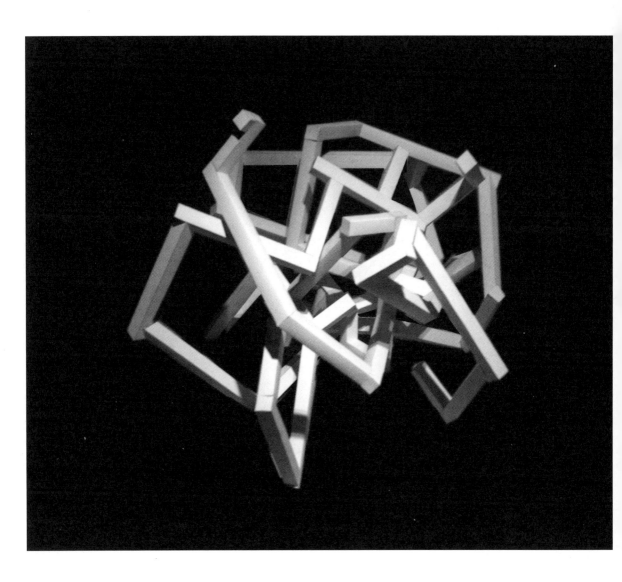

点 评

　　这也是一件较为独特的作品。作者的灵感来自分
子结构。借鉴微观自然形态也是制作三维模型的一种
较好的方法，只是不能照搬，需要融入自己的设计。
作者在这方面显然有着一定考虑，他把分子结构做得
更加紧密，穿插关系也更丰富，并考虑到了整体的体
量感的表现，将这些棍状物体向中心汇聚，这样就使
得本来较为细弱的结构有了较为厚实的体感。

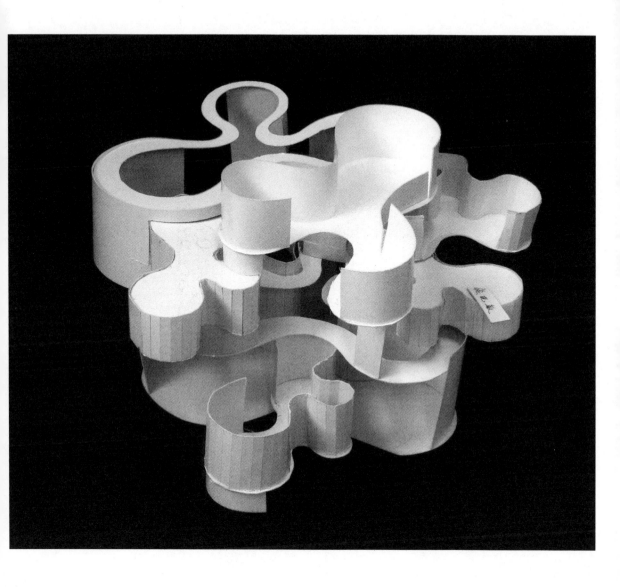

点　评

　　这件模型的作者较喜欢弧形，这是她一系列弧形
作品中的一件。由弧形组成的体块显得柔和、协调，
有着一种律动性。作者对组成形体的各个弧形台体之
间的比例关系把握得较好，如此就使得这样使用相似
元素构成的形体在稳定和谐的大关系之内又有着一定
的对比性。

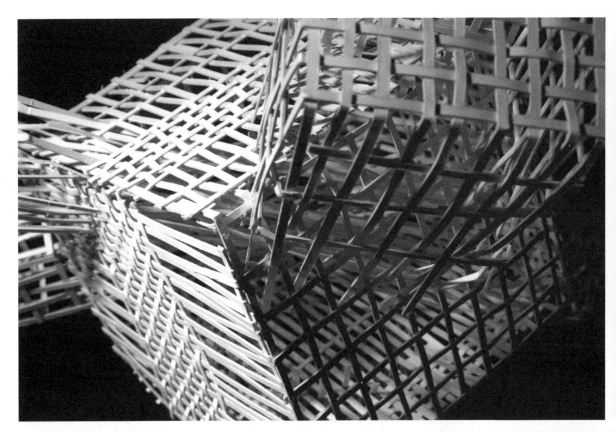

点 评

此件作业在所有的模型当中较为特殊。它采取了使用线编织围合形成空间和体块的方法。线所形成的网格结构在相互穿插时会造成很丰富的细节空间。

这件作品虽然大的形体较为简单，只是三个方体的交叉，但交汇处的空间关系却很丰富。这说明学生在利用点线面这样的基本造型元素方面有独特的考虑。

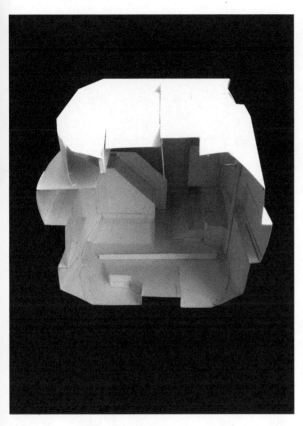 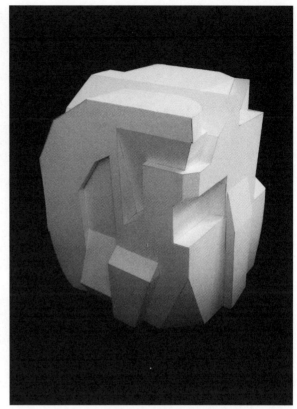

点 评

　　做"减法"的学生并不多，因为和堆叠体块比起来，通过切割一个大体块形成新的形体，需要很多的计算，否则模型是无法制作的。这件作品就是使用减法较为成功的的例子。大多数使用减法的学生，倾向于减掉规则的几何形体，而这件作品大胆尝试，在一个立方体上去掉很多不规则形态，能做出这样的模型来，体现了作者较强的空间思维能力。

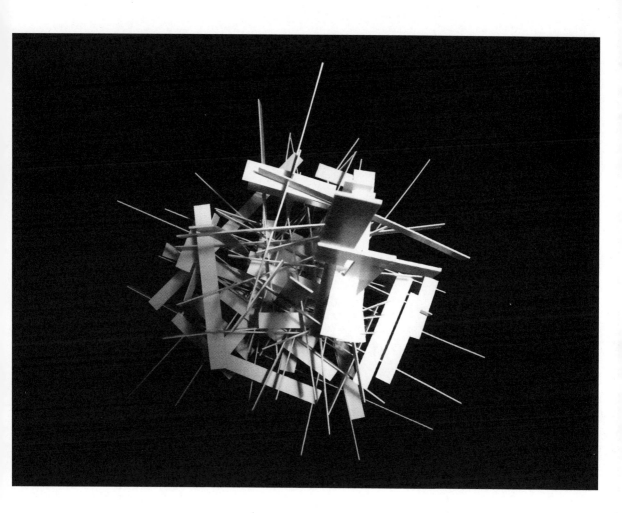

点 评

　　这是件充满热情的作品，作者试图用最平淡的
矩形纸条堆叠出很"猛烈"的形体。相似形的不规则
排列可以在确保整体不十分混乱的情况下达到一定的
丰富与随机的效果。而从下往上依次缩小的山峰状形
体则是在表达作者的个人感情。

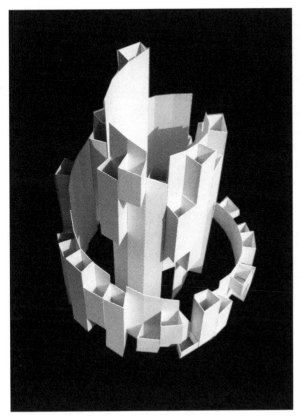

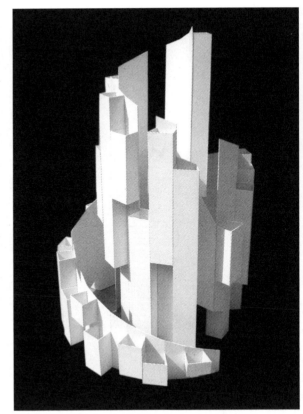

点 评

　　如果这件作品仅仅是在做不规则矩形的竖向排列的话，那么就会显得比现在看到的要单调得多。作者较为巧妙地把这种很多人用过的排列方式统一在了一个螺旋形上，这就在某些程度上消除了单纯排列矩形的单调与流俗，多少给人一种惊喜的感觉。

点 评

　　这个模型的主要造型元素是曲面和曲线体块。流动性是此模型最主要的特质。它的来源也是音乐，这样的造型基本上体现了音乐的特性，但还缺乏针对性。

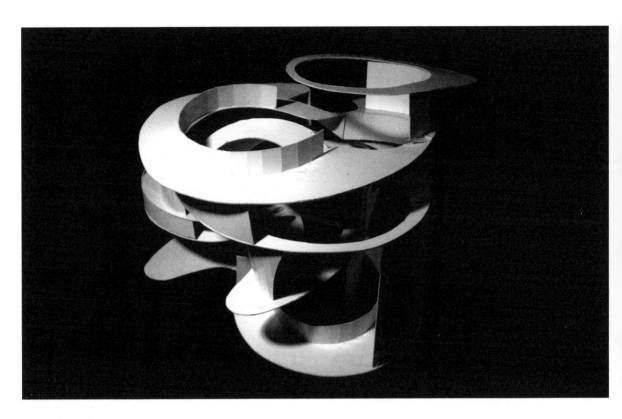

点 评

　　这是一件根据音乐制作的模型。在第二周以音乐为题的课程中，学生们一开始有些迷茫，但一旦进入状态以后，常常可以做出一些较为形体较为丰富的模型来。这件作业以流线型的面搭接和围合而成，体现了音乐的韵律感。因为有了音乐的前提，这一周的作业相比第一周来说，细节更加丰富，空间形态也更为协调。不足之处在于对音乐的理解只是抓住了大感觉，而没有真正去分析音乐结构与空间结构的关系。这是学生在第二周课程中很普遍的问题。

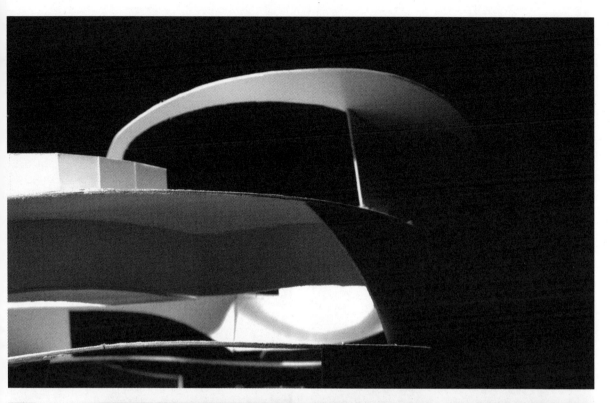

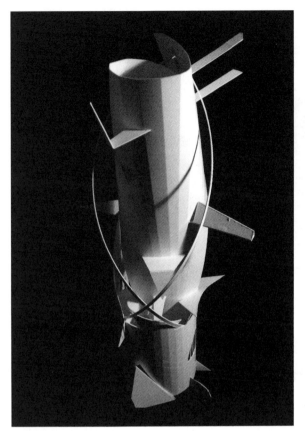

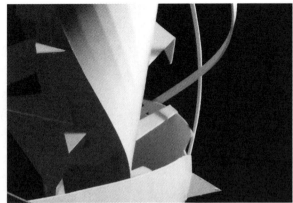

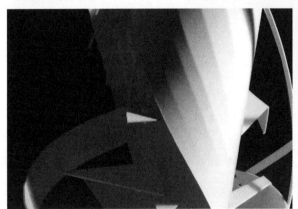

点 评

　　这是一件来自音乐的作品。作者在乐曲中听到了
很多细节，并有了一些具象的联想。在他看来，一首
曲子就像一栋完整的建筑一样。作者试图将一些现实
的建筑构件加入到模型当中去，比如一些墙、窗和阳
台等。但是他并没有真的将模型制作成一个建筑，而
是抛弃掉了这些建筑构件的功能，只利用它们的空间
形态。最终，他的模型既能看出音乐的质感，又有着
建筑的围合与结构美感。

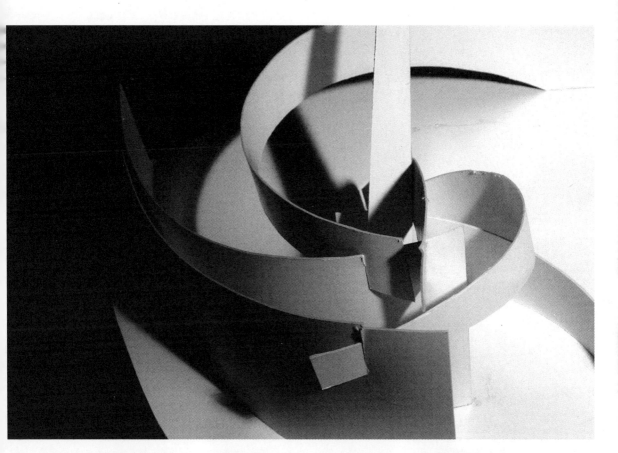

 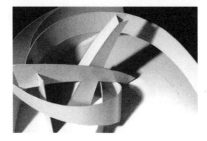 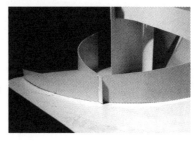

点 评

　　这是一件从音乐出发的模型。曲线表现了音乐的主要感受，穿插重复关系是音乐的的基本构架。由这两种元素构成的形体，自然具有音乐的流畅感。只是此类模型大多有着同样的问题，就是由于学生对音乐认知程度的限制，显得有些概念化，没有对具体的音乐曲目进行很深入的分析。

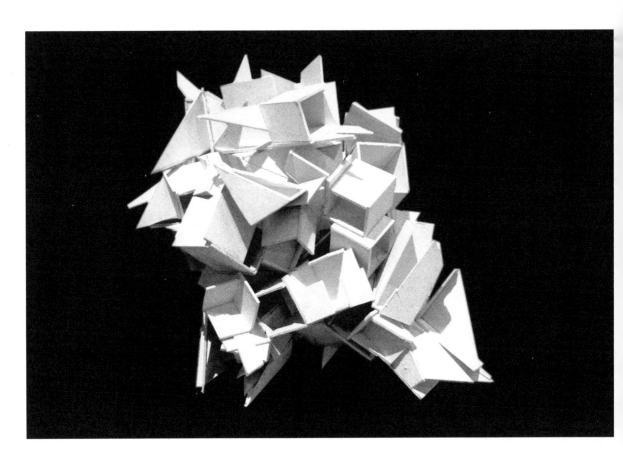

点 评

这件作品来源于给定的电子音乐。模型采取立方体和三角面的拼接，较好地表现了音乐中硬朗尖锐的音符互相碰撞的感觉。作者对音乐还进行了一定的分析，模型中的立方体和三角面的数量对应着音乐中不同的音符数量，而模型整体的形态也来自音乐由弱起、逐渐加强、达到高潮，而后慢慢归于沉寂的结构。

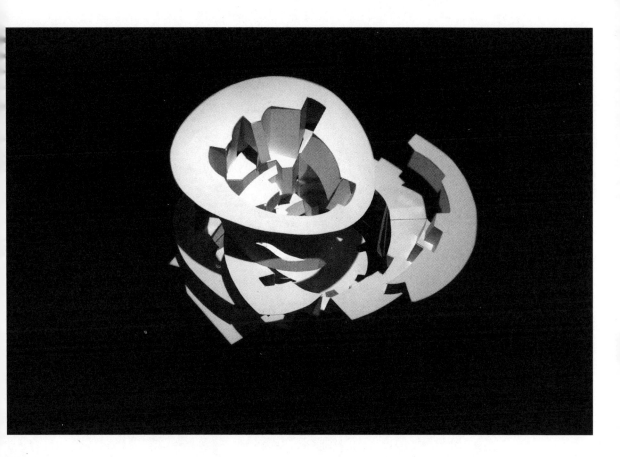

点 评

　　这件模型是从音乐出发的。作者想表现给定的五段音乐中一首相对悠扬的曲子，那曲子给她的感觉是上下分层，不断螺旋式上升。这件模型就再现了作者对曲子的印象。作者在螺旋的内部加入了很多不规则的空间细节，并在高度上进行了围合，这样就消除了单纯的螺旋形体的单调和单薄感，围合出的空间具有一定的丰富性。

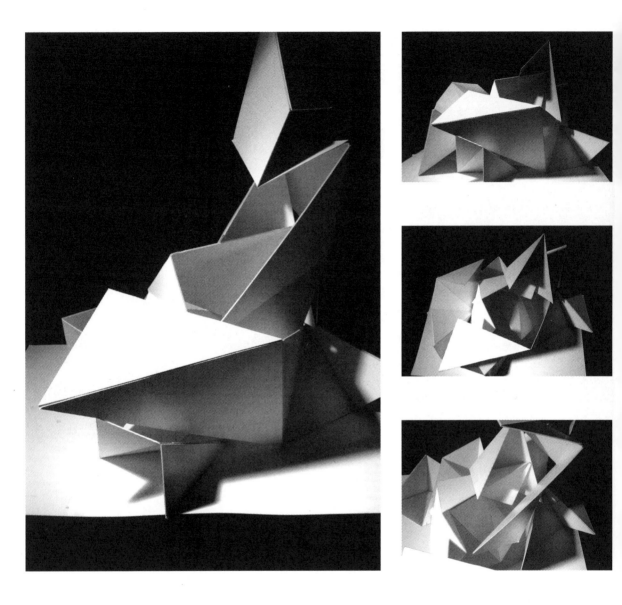

点 评

　　相似形重复是常用的一种三维构型手法。这样的方式简单易行，形成的空间形象整体感较强，但经常流于单调。这件作业从一段音乐出发，得到了若干重复形体的规则，在一定程度上避免了重复带来的单调感。

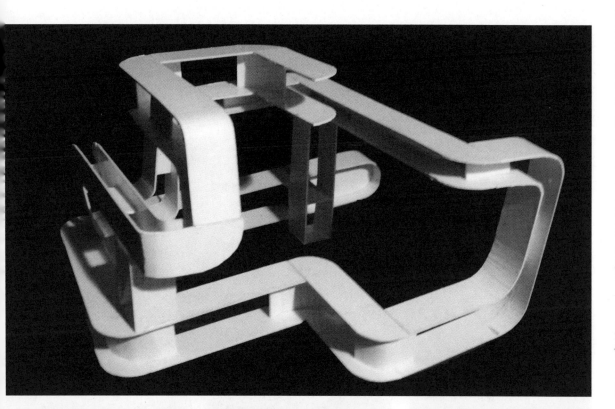

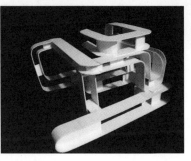 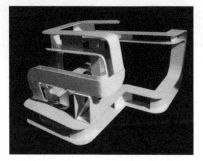

点 评

从音乐出发的作品大多数离不开对音乐时间性和流动性的表现。这件作品也有着同样的视觉感受。与其他从音乐出发的模型不同的是，这件作品更强调使用线围合虚体空间。这种方式既表达了音乐中循环出现的相同元素，又确保了模型整体的体量感。虽然语言很简单，但把握得较为到位。

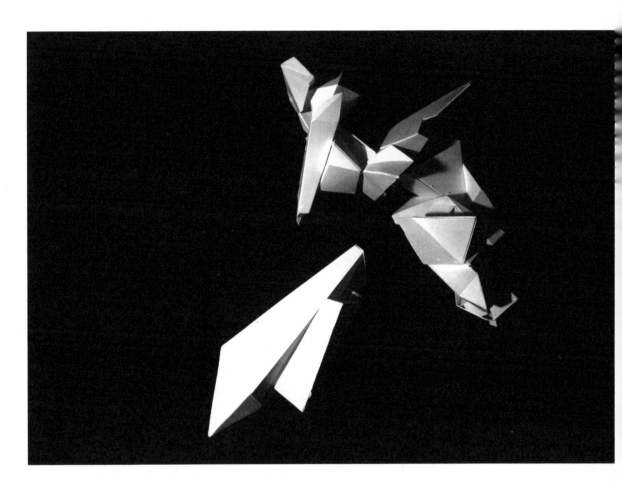

点 评

这件作业的灵感来自一段风格较为冰冷尖锐的电子音乐。作者使用带有尖角的不规则体块的自由组合，试图表达音乐的感觉。整个模型有着一个明显的视觉中心，所有的体块都向这个中心汇聚，这就使得模型的体量感较好。这件作品在体块组团的规则上与其他作品有所不同，就是有一个与主体分离的部分。但这个部分的形态元素与主体相同，且也呈向主体汇聚状，所以起到了一种变异与对比的效果，增加了模型整体的空间丰富程度。但这件作业也有着体块组合类的模型的共有问题，即实体部分过多，虚体部分太少或基本没有。这样的作业往往在细节空间的表现上稍有欠缺。

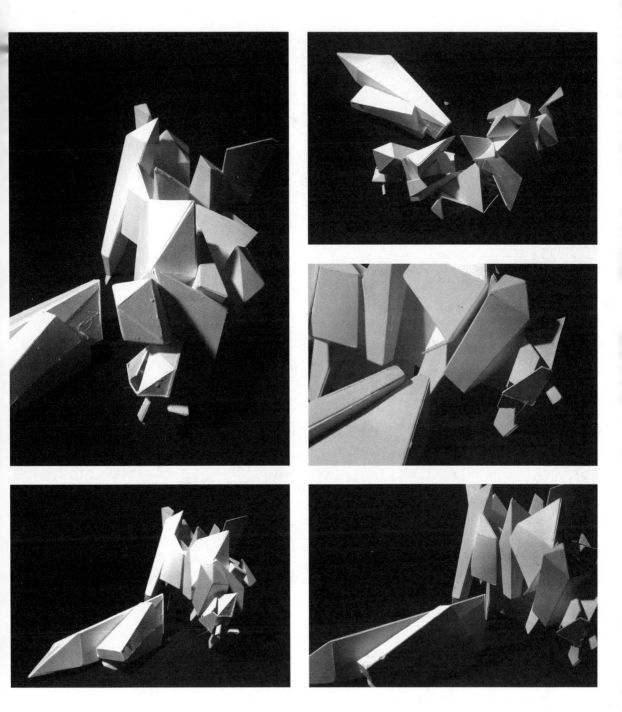

点 评

　　这件模型也是实验课程中使用A4复印纸折叠而
成的。软质的复印纸在学生们手中通常很难构成具有
体感的作品，但这件模型的作者掌握了围合这种构造
三维形体的基本手段，将单薄的复印纸制作成了具有
一定体感的模型。

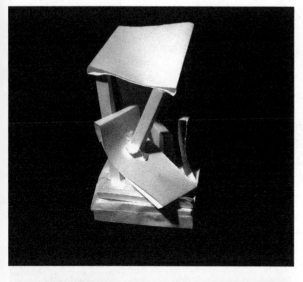

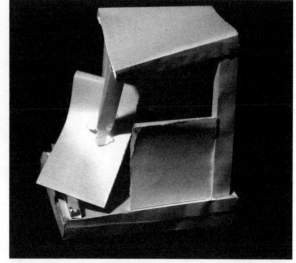

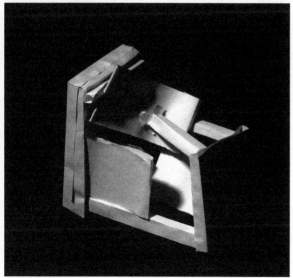

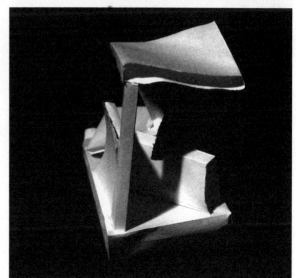

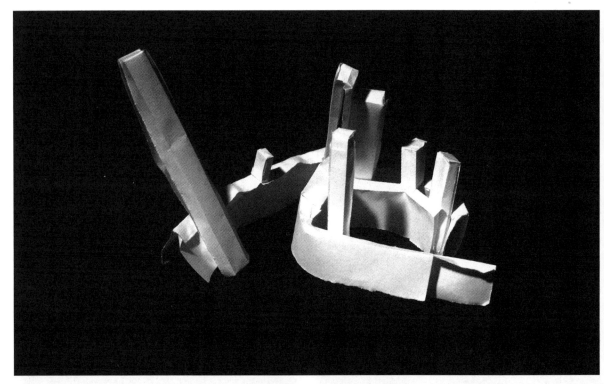

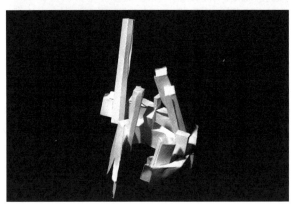
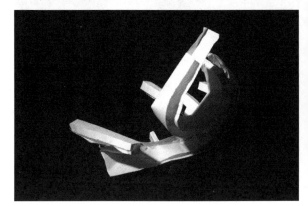

点 评

　　这件模型是实验课程中使用A4复印纸折叠的作业。作者用折弯围合、重叠等手法巧妙的使软质的复印纸也形成了一个有着一定体量感的模型。虽然这类模型效果较为粗糙，但能看出学生对空间关系的一些较为敏锐原初的灵感。

▶ 阶段总结

　　两个星期过去了，成果显著，很多原先认为自己毫无三维思维的学生做出了非常漂亮的模型。但毕竟是初步的训练，问题依然还是存在。最大的有两个问题，第一个就是，很多学生还是无法彻底去除具象形态的影响，在制作模型时还或多或少地下意识地提醒自己做的"像什么"，结果越做就越"像"，最终交出了一份看上去很幼稚的作业。第二个问题是很多学生在大的形体上已经做得较为出色了，但这形体里面却没有丝毫细节，等于就是做了个空壳出来。这两个问题的根本性原因都是学生新的三维造型思想还没有稳固，新的三维造型表达方法也不够丰富，并且制作也缺乏经验。而模型必须重500克的要求难以完全贯彻——称量几百件模型是项过于浩大的工程。学生对于如何从音乐中得到构成三维形体的规则也存在很多疑惑和不足，他们往往是只听了个大概就将感觉粗浅地用形体表达了出来，这与我们的要去——对音乐结构进行分析从而得到一些数据性的造型元素——差距较大。在下面的两周里，课题将延伸深入下去，让学生从更多的层面来理解三维立体，增加他们的三维感知经验，以求基本解决这些基础性的问题。

第二阶段　表达空间

▸ ■ 用肢体语言表达空间——《大都会》VS《看不见的城市》

　　　　　　　　　　　　　　　　　▸ ■ 大都会

▸ ■ 阶段总结

▶ 用肢体语言表达空间
——《大都会》VS《看不见的城市》

本阶段并非独立存在，我们并没有专门拿出一段完整的时间来完成本阶段的课题，而是将它穿插在第三阶段的课程之中。虽然本阶段所占据的时间不多，但是却非常重要，并且也是整个三维设计教学过程中最具有实验性的。

我们可以把第二阶段视为第三阶段的热身。在经过第一阶段感受空间课程两个星期的初步摸索之后，学生们基本都交出了达到要求的作业。但是，第一阶段的作业体量小，细节往往也不够丰富，最重要的是，因为学生的程度，所以并没对他们有什么复杂的要求，仅仅是让他们"做"而已。这样的作业，是无法达到三维设计基础这门课程最终的要求的。那么学生们接下来该做的就是如何对三维造型进行更加深入的研究，以及认识到文本转化为视觉的重要性和一些基础方法。

在有了一定的基础之后，对学生的要求就不能只是体积或重量那么简单了。但是，在这个阶段，如果对学生的要求过于专业，又会把他们的注意力很大程度上转移到对功能和材质的研究上，而忽略了三维形体与空间构造本身的研究，这就是本末倒置了。在这里，我们选择了一本小说作为第二阶段和第三阶段课程的蓝本。

《看不见的城市》是意大利著名作家卡尔维诺最为精彩的小说。他大胆打破了以往小说所必须具备的元素，如人物描写、情节编排等。在《看不见的城市》里，卡尔维诺假借马可·波罗与忽必烈的对话，向我们描述了一个又一个亦真亦幻的城市。这些城市是超现实的，并未受整个小说所谓的"历史背景"的拘束；这些城市也是现实的，因为它们完全就是现代城市的写照。书中写了五十个城市，这是现阶段对学生来讲最好的任务书。每个城市中的细节很多，有非常具象的描写，也有天马行空的感性文字，这可以给学生提供很多思索的方向。而这些城市从技术上讲并不是真实的，所以学生不必受现实的束缚，不必过度地去为这城市考虑太多的现实问题。

意大利著名作家卡尔维诺最
为精彩的小说《看不见的城市》

但是，这本书并不容易读。2007年，Parsons设计学院基础部主任Aaron参与了部分三维设计基础课程。在美国，他也开设过以"看不见的城市"为题目的课程，但他坦言，他只是借用了这名字，书的内容他自己也没有真正去看过。这其中是有原因的，由于修辞法的缘故，英文版的《看不见的城市》完全就是一个文字迷宫，大量的句子嵌套使人无所适从。而得益于中文简单明了、灵活的语法，我们看到的中文版《看不见的城市》虽然内容略显晦涩，但对文字的理解不会形成任何障碍。但就算这样，一部没有完整情节、没有人物感情纠葛的小说，让学生去看，也是一件很不容易的事情，更别提去挖掘那简短的描写中所传达的丰富的内容了。

为了让学生读进去这本书，我们为他们设置了本阶段的课程：表演。要求学生分组，选择《看不见的城市》书中的某一个城市，使用肢体语言对其进行表达，并且不允许使用道具，不允许有对白，纯粹使用自己的身体来阐述城市的感觉。

这似乎是个很难的题目，学生有些无所适从。说到表演，长期观看电影、电视所形成的经验让他们认为去掉了道具和对白，是根本无法进行表演的。针对这种情况，我们引入了一部电影，以拓展他们的思想。这部电影是1927年德国导演弗里茨·朗格拍摄的默片《大都会》。这部电影描写了未来的一个巨型城市。这部耗资巨大、长度惊人的电影在当时是惊世骇俗的，在现在看来也还是能让人感到震撼。这部电影几乎影响了此后所有的科幻电影，以至于现在有人为对它的研究专门设立了一门学科。由于是默片，再加上导演艺术化表现主义的风格，所以整部电影都是用一种形式感极强的肢体语言来表达空间及其中的感受，这与本阶段对学生表演的要求不谋而合。作为辅助，我们还给学生播放了诸如《银翼杀手》这样的表现城市的经典科幻电影，以加深他们对三维、空间与人之间关系的理解。

在几次班级内的表演之后，我们选择了部分小组集中在全年级所有学生面前汇演。经过本阶段这种另辟蹊径的教学方式，学生既找到了阅读《看不见的城市》的切入点，又在某种程度上更多地摄入了对空间的感知。

■　▶　大都会

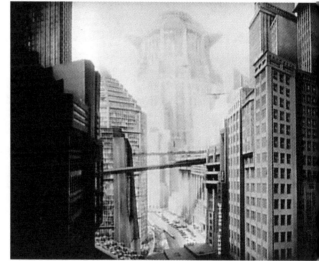

　　《大都会》是20世纪初的影像奇迹，它所影响的不仅仅是日后近一个世纪的科幻电影，它更是许多文学、艺术、设计及建筑领域、学科津津乐道且乐于研究的一个课题。片中所描述的空间及舞蹈性的表现主义表演方式，在今天还显得有些前卫而迷人。这样的影像资料对于学生来讲是珍贵而新奇的，虽然他们未必可以真正接受这近90年前的前卫主义，但至少可以在视觉与思想上受到很大触动。

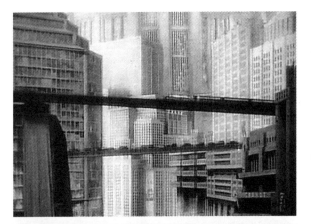

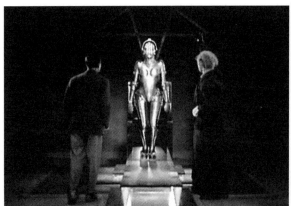

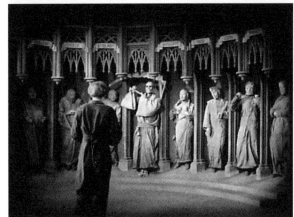

▸ 阶段总结

　　第二阶段的时间很短，穿插在学生绘制第三阶段的草图的过程中。表演这种新奇的学习方式，让学生感到兴奋，但由于中国人内敛的性格，要想动员所有的学生都加入到表演中来，也是很需要一番力气的。

　　总体来讲，第二阶段最终达到了预期的目的，有几组学生的表演非常出色，简练而又准确地使用肢体构造了具有形式感的三维空间。虽然有些学生的表演还是过度偏重情节的编排，没有真正深入到纯粹的空间构成上，但起码经过这个阶段，所有的学生都真正读进去了《看不见的城市》，而不是像刚拿到书的时候那样感到无从下手。如果不借助表演这种具有新鲜感的方式，而仅仅是强制学生去硬读《看不见的城市》，那必定是无法取得令人满意的结果的。

　　表演的分组形式与第三阶段的要求相联系。以一个团体的力量去理解书中对城市的描写，无疑是消弭了某些学生的障碍，为第三阶段制作更加丰富的模型奠定了基础。

第三阶段　看见"看不见的城市"

▶ ■ 看见"看不见的城市"——从解析文本到创造造型

▶ ■ 课程花絮

▶ ■ 作业照片

▶ ■ 阶段总结

▶ 看见 "看不见的城市"
——从解析文本到创造造型

　　第三阶段是三维设计基础课程的最终阶段，在这两周的时间内，学生们将利用前两周所掌握的一些初步的立体造型能力，去创造体量更大、形体上更出色、细节也更加丰富的模型。

　　本阶段的主要任务是从《看不见的城市》中选取一个城市，使用白色模型纸板将这个城市表达出来。在这里，我们要求表达的是城市的三维形态。和第一阶段的要求一样，为了造型的纯粹性，一律不准使用白色纸板以外的材料。要求分组制作，最少三人一组，最多五人一组。三人组的模型底面积不得小于1米乘1米，五人组的模型底面积不得小于1.5米乘1.5米。

　　初看起来，本阶段课程的要求并不复杂，但实际上，相对于第一阶段模型制作的要求来说，有了不小的扩展和深化。这次不再是 "凭空" 出发去构思形体，而是有了个蓝本，就是小说中的城市。看起来这样比凭空去创造三维形体要简单，因为文本可以给学生很多造型上的依据和灵感。但实际上，对文本的解析却成了这个阶段最大的难点。小说中描写的城市，具象与抽象并存。在模型形体设计上，为了应对这个问题，我们设置了以表演为主的与第三阶段初期并行的第二阶段课程。学生一边初步构思模型的草图，一边通过表演对文本进行理解和分析。在表演的过程中，学生基本上要决定是利用文本中的具象元素进行设计还是对抽象元素进行表达，或者两者兼具。一般来讲，纯具象和纯抽象的选择造型元素较为简单，而两者结合就必须要进行较多的统筹工作。

　　影响造型元素提取的另外一个方面是，在文中选择直接描写居多的城市还是间接描写居多的城市。直接描写，指对城市的具体格局、建筑的具体形式进行描写；而间接描写往往是通过一个或多个发生在城市中的故事来映射城市的形象。选择直接描写城市的小组，一般在制作模型的初期进度较快，因为有非常多可以直接利用的素材，但到了中期需要对模型进行深化的时候，却往往会遇到瓶颈。因为虽然文本中的信息很具体，但实际上能在模型上完全体现出来

的很少，真正要完成这个课题，学生还必须自己去考虑很多，但由于前期过于依赖文本中的明确的"参数"，到了这个时期，思路并未完全打开。选择间接描写的城市的小组，遇到的问题就是无从下手。模型的体量要求较大，不能像第一阶段的模型那样相对轻松地就制作出来，文本中没有可以直接利用的素材，必须自己去挖掘那些故事或人物背后的城市映像，这对于大一的新生来说不啻是个挑战。但一旦找到了方向开始制作后，这类小组的模型往往在形体上更加生动有趣。

在第三阶段，团队协作是学生必须面对的问题。在之前的课程中，团队合作的课题虽然也有，但对最终结果的要求较为放松。三维设计基础课程的第二阶段也有分组合作的内容，就是用肢体语言表达城市的表演课题。这个课题中合作过的小组，大部分选择在第三阶段继续在一起，也有个别分解重组。制作《看不见的城市》模型，分工必须非常明确。大部分学生选择的是在初步的构思阶段采取对等式的合作办法，即群策群力，组员都要提出自己的意见和想法。在草图完成、进行制作时，学生们往往又采取了分工式的合作办法，即细分每人负责的部分，有人专门负责形体的深化丰富，有人专门负责手工制作，等等。

本阶段的最终部分是学生作业的展览，如何把形体较大的模型抬出教室，如何在展厅中布置好模型，也是对学生综合能力的提高，并为以后的专业课程作了些准备。

▶ 课程花絮

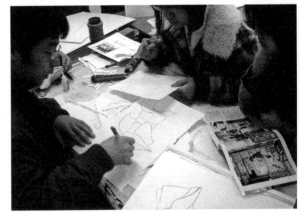

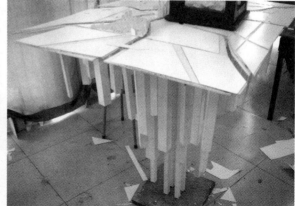

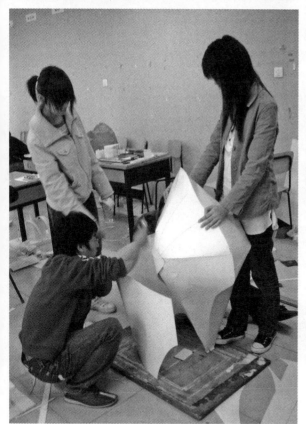

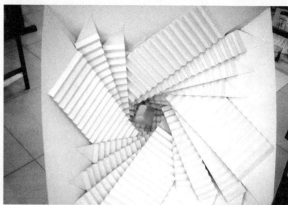

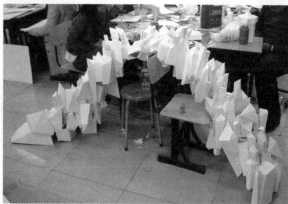

▶ 作业照片

是观看者的心情赋予珍茹德这座城市形状。……
你无法说这种风貌比那种更加真实，但是关于珍茹德
高处的情况，你大多要靠来自别人的记忆……

——城市与眼睛之二

点 评

　　这是件较为特殊的作业。文中提到，珍茹德的城市形状是由观者的心情赋予的，于是制作模型的小组就抛弃掉了大多数人的做法，——将很多体块组合成一个固定位置的大模型，而是制作了很多造型丰富、有变化的小体块。这些体块可以用多种方式进行组合，每次展示，都是一个新的城市形象。这组学生还比较注意利用光影效果来扩展空间，在展览时，射灯造成的影子让简单的几个形体变得丰富而神秘起来。

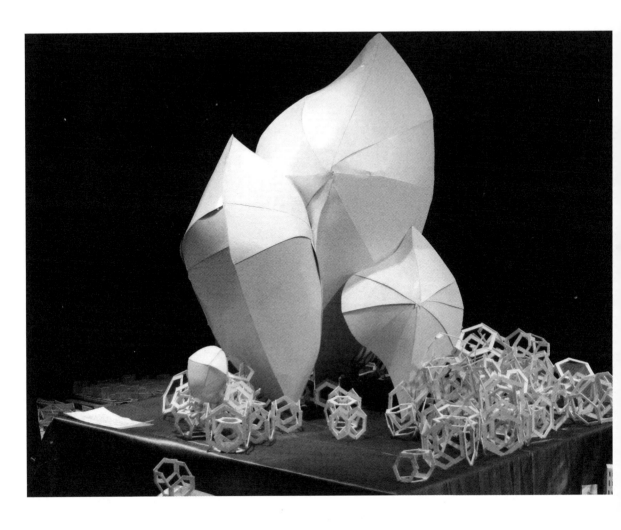

点 评

阿尔贾与其他城市的不同之处在于她有的不是空气而是尘土……居民是否能够在城里走动，是否得挤在虫蚁的地穴和树根伸展的间隙中，我们不得而知……

——城市与死者之四

这一组学生没有直接还原文中相对具象的形体。在他们看来，阿尔贾这座城里里面的人拥挤、忙碌，在布满尘土的环境中疲于奔命。这样的居民，就像昆虫一样活着，所以这个小组选择了使用类似昆虫巢穴的形式来表现阿尔贾。使用纸板制作这样的形体是需要耐心的，而这一组学生显然完成得较好。从形体上看，下面那些规则蜂窝状的结构很好地和三个大的自然型体块形成了对比关系。

点 评

……奥塔维亚这座蛛网之城……悬在半空里，用绳索、铁链和吊桥与两边的山体相连。……这便是城基：一张网，既当通道，又做支撑。……

——轻盈的城市之五

这个模型较为直接地表现了文本中描写的蛛网之城。虽然这个小组没有将文本内容做很多的延伸，但从这个模型本身来说，他们已经将形体之间的大小对比、规则与不规则对比、实体与虚体空间的对比运用得较为熟练。能贴切的选择构成语言来再现文中的城市，这也是达到了课程的要求。

点 评

每一座城市都像罗多米亚一样，旁边就是另外一座城市，两座城市有着相同的名字：这是死者的罗多米亚，是墓地。不过，罗多米亚独特之处在于她不仅是双胞胎，而且是三胞胎，即还有第三个罗多米亚，那是尚未诞生者的城市。

……罗多米亚人给那些尚未出世的人留下了同样面积的地方……未出世者的罗多米亚并不像死者的罗多米亚那样，给活的罗多米亚城的居民某种安全感，她给人的是恐慌感。……

——城市与死者之五

位居正中的，规则完整的是活的罗多米亚城，散落在外围的是死者的罗多米亚，而将这两个城市联系起来的弧形代表着生与死的轮回。在这个往复的轮回之中，隐藏着那个为未出生者而存在的，还没有完全形成的第三个罗多米亚。

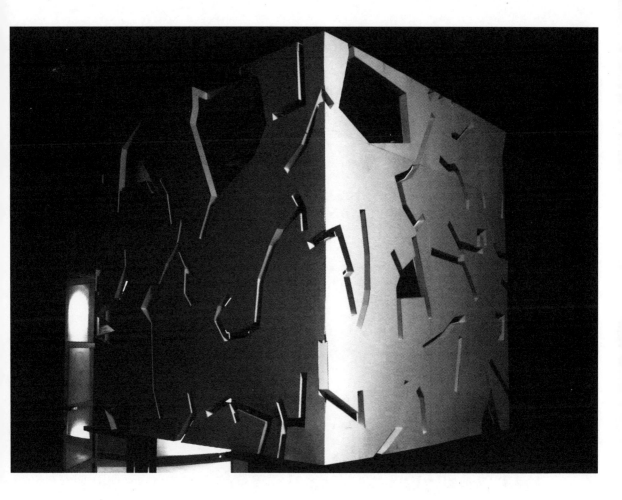

点 评

安德利亚的建筑技巧绝妙之至，每一条街道都遵循一颗星星的运行轨道，建筑物和公共场所的设计也遵循星座和最明亮的星星的位置安排：心宿二、壁宿二、五车二、造父变星。城市的日程也被安排得使工作、事务和典礼符合那个日期的天象：因此地球的白昼与天空的黑夜相对应。

……"我们的城市与天空完全相符合？"……

关于安德利亚居民的性格，有两种美德值得一提：自信和谨慎。……

——城市与天空之五

这一组学生的想法较为直接，就是制作一个有着星宿形象的被高墙闭合的空间。与大多数模型不同，这个模型需要观者进入到其内部去体验那种被星宿与高墙包围的感觉。创作者认为这样模型正体现了安德利亚的特点：自信和谨慎。

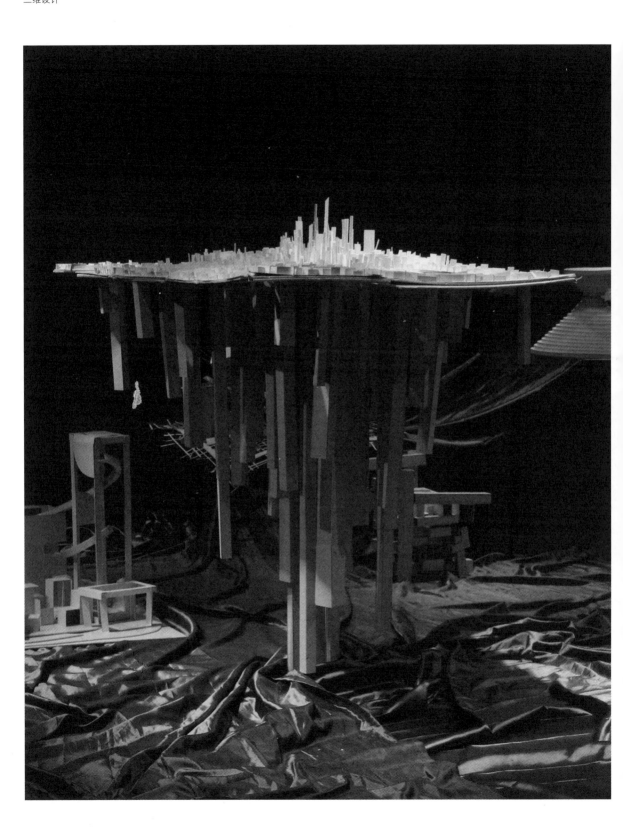

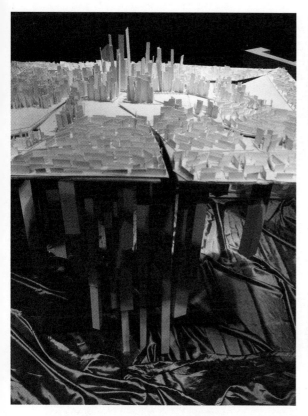
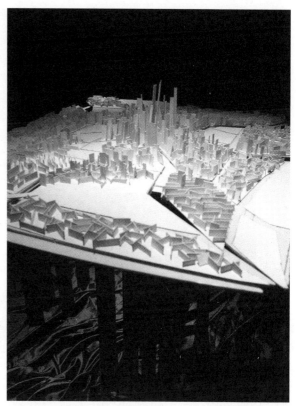

没有任何城市能比埃乌萨皮娅更倾向于无忧无虑地享受人生。为了使由生到死的过渡不那么突然，这里的居民在地下建造了一座一模一样的城市。……据说，每次下到地下埃乌萨皮娅的时候，他们都能发现一些变化：死人们也在自己的城市进行改革，虽然不多，却是深思熟虑的，绝非任性胡来。……

——城市与死者之三

点 评

这个模型很明确地表现了一上一下两个城市。上面的是属于活人的，能看到街道、广场、建筑群；而下面的那个死人的城市，虽然文中说到和活人的城市是一模一样的，但这一组的学生认为，虽然初始是在模仿上面的城市，但随着时间的推移，死者会越来越多，数量会大大多于上面的活人，所以死人的城市只能将建筑的体量做得无比巨大。并且，文中提到死者对自己城市的改造更加深思熟虑，那么显然相对于上面的城市，下面的死者之城的形态应该更加规则。这一组学生虽然采用了比较简单的形体组合，但在总的构成关系上把握得较好，并且在延伸理解文本字面内容方面上做得较为深入。

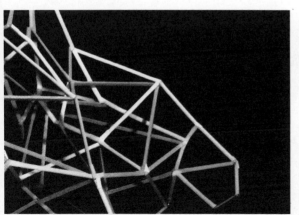
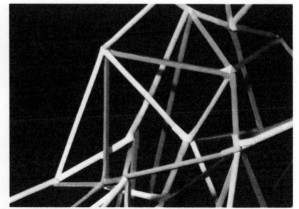
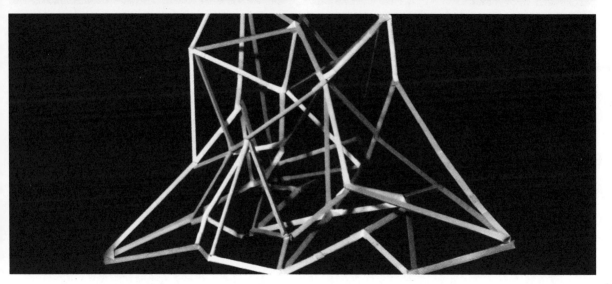

点　评

你愿意相信我，那很好。现在我告诉你，奥塔维亚这座蛛网之城是怎样建造的。在两座陡峭的高山之间有一座悬崖，城市就悬在半空里，用绳索、铁链和吊桥与两边的山体相连。……

虽然悬在深渊之上，奥塔维亚居民的生活并不比其他城市的更令人不安，他们知道自己的网只能支撑这么多。

——轻盈的城市之五

这是另一件表现蛛网之城的作品。这一组学生并没有试图还原文中的奥塔维亚，而是从"蛛网"这个概念出发，对网状自然形体做了结构上的研究。最终，模型在对自然结构的理解和运用以及虚体空间的围合塑造上颇有长处。

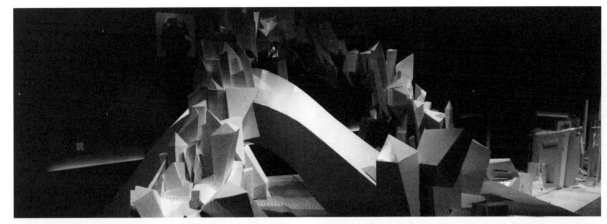

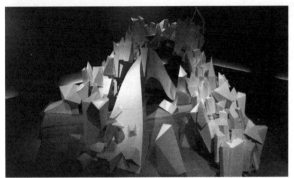

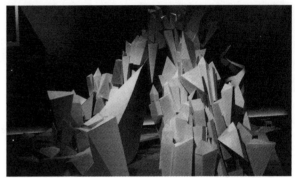

点 评

一直向南走上三天,你就会到达阿纳斯塔西亚。这座城里有许多渠道会聚在一起,空中有许多风筝飞翔。我应该开列一个在这里能买到的上好货品的单子:玛瑙、石华、绿玉髓及各种其他的玉髓……阿纳斯塔西亚,诡谲的城市,拥有时而恶毒时而善良的力量:你若是每天八个小时切割玛瑙、石华和绿玉髓,你的辛苦就会为欲望塑造出形态,而你的欲望也会为你的劳动塑造出形态……

——城市与欲望之二

文中写到,"每天八小时切割玛瑙、石华和绿玉髓,你的辛苦就会为欲望塑造出形态"。制作这个模型的小组显然就是进行了这样的一项工作。他们用纸板制作了大量宝石晶体的造型,并将其聚合在一起,这就是阿纳斯塔西亚的视觉再现。这并不是对一个城市的直接描述,而是对其精神内核的表达。晶体状的物体本身就具有一种既稳定又富于变化的自然美,该小组将这些晶体全部聚集在了一个拱形的核心形体上,保证整个模型的体量感没有受到损害。虽然只用宝石去表现阿纳斯塔西亚略显粗浅,但模型的整体美感还是值得肯定的。

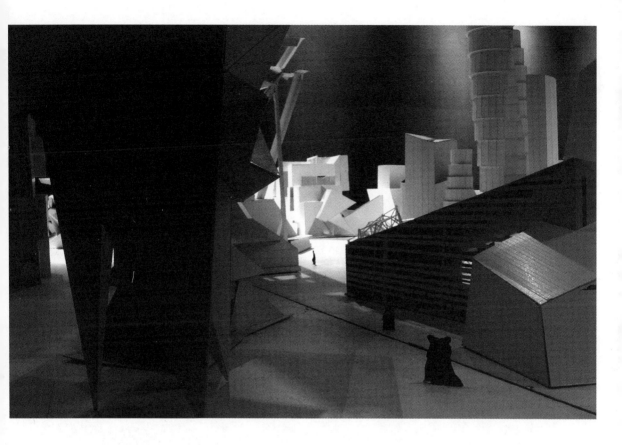

每一个城市都是威尼斯

在2007年的课程中，有两个班级选择了与众不同的教学方法。他们并没有分组去制作《看不见的城市》中所写到的一个个虚拟的城市，而是分析了小说背后的信息：作者卡尔维诺对于意大利——具体地说是威尼斯——的深厚感情。有一种说法是，《看不见的城市》书中的每一个城市都是威尼斯的写照与变体。于是，这两个班级就创造了另外一个版本的"看不见的城市"，即小说中虚构城市的现实范本的另外一个虚构异象体，用一句具有极客气质的话来定义的话，这两组模型就是《看不见的城市》里面所有写到的城市在平行宇宙中另一层空间里的同位体。他们打印了威尼斯的地图，按照地图上的街道和建筑物，用自己的空间造型语言，用抽象的手法再现了水城的景象。我们可以看到威尼斯那些历史悠久的尖塔、教堂、广场和街道，熟悉的人还可以认出威尼斯的轮廓，但构成这个轮廓的已经都是全新的东西了。在制作这两大组模型的时候，学生们还被要求要考虑到人的尺度。虽然课程并不要求制作时考虑功能性的问题，但基本的尺度关系还是需要注意的。学生们制作了很多黑色的人形放在模型上，表示人与他们所创造的空间之间的关系。虽然这两个班特立独行地进行课程，但与其他班一样，他们最终的目的也是让学生学会利用自己在前面学到的立体造型基础知识，并且对不同形体之间的关系有了一定的认知。

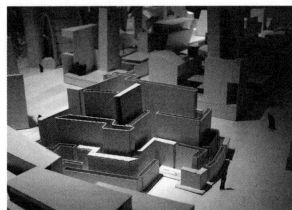
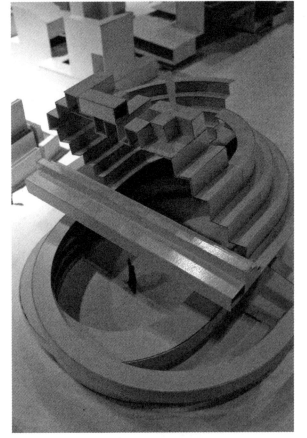
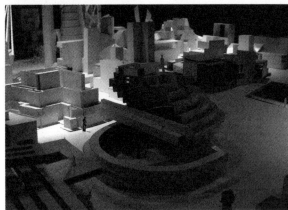
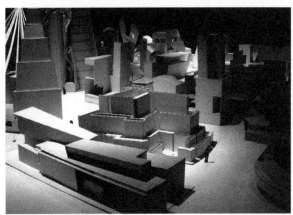

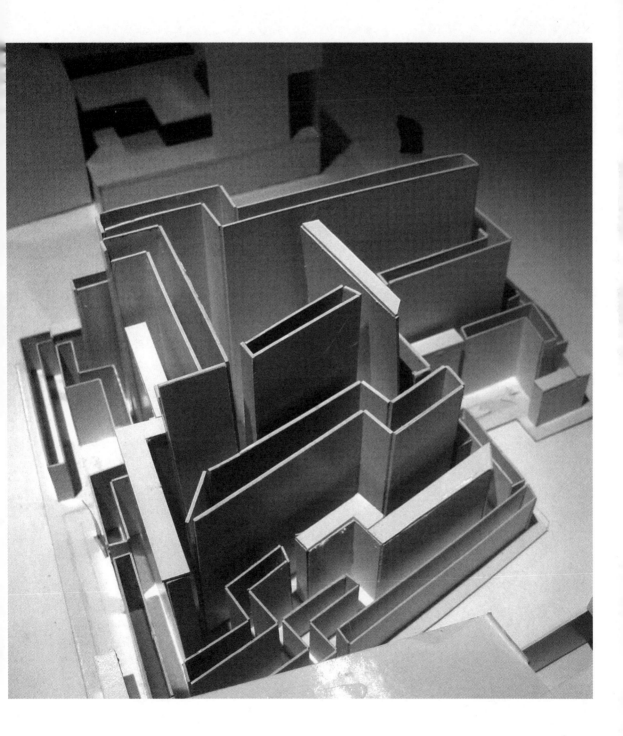

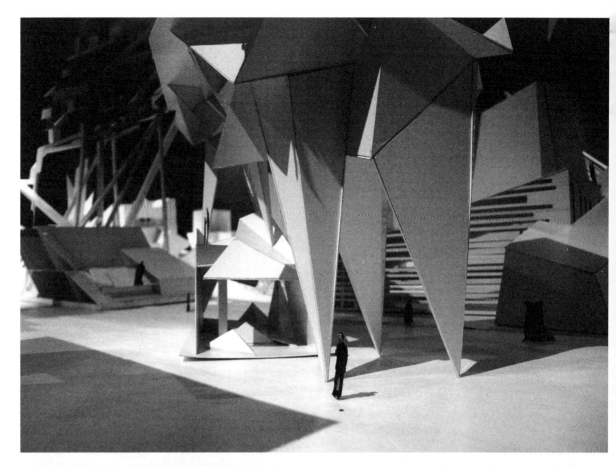

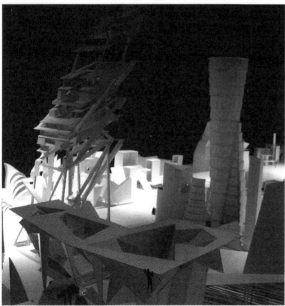

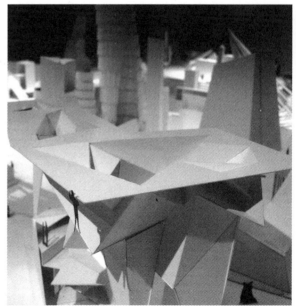

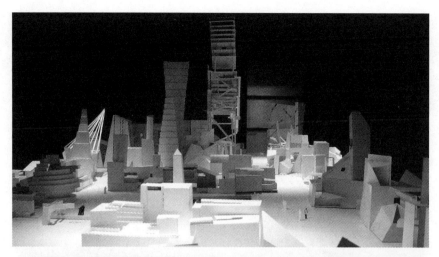

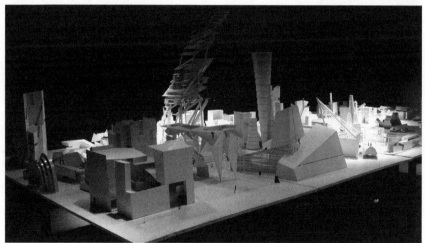

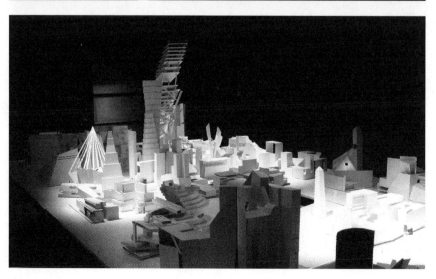

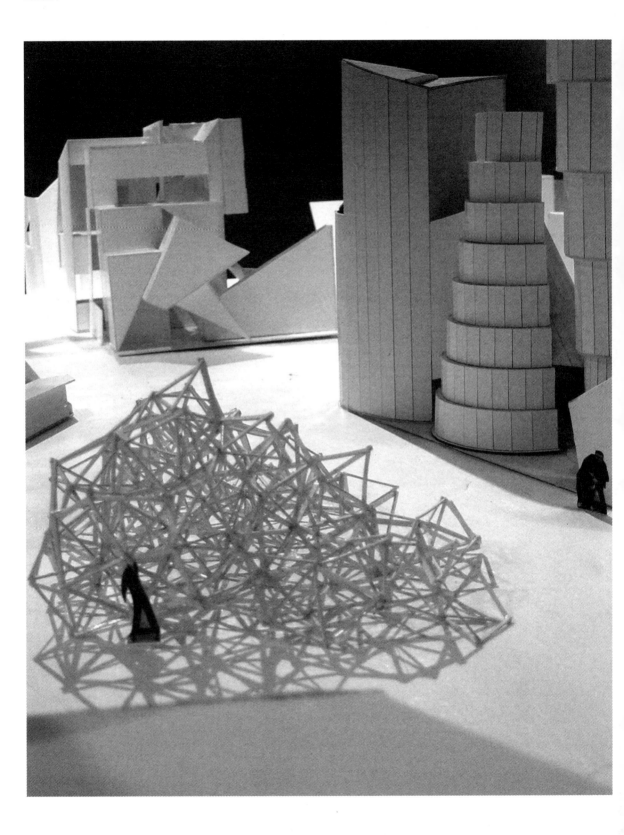

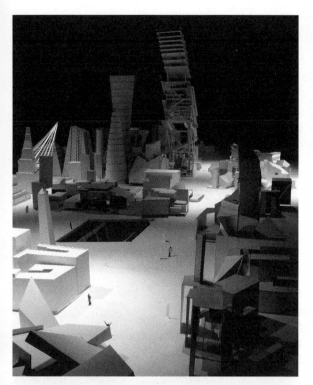
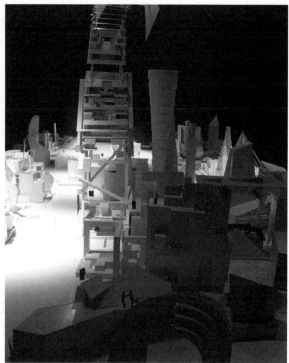
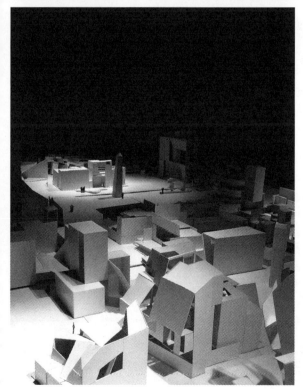
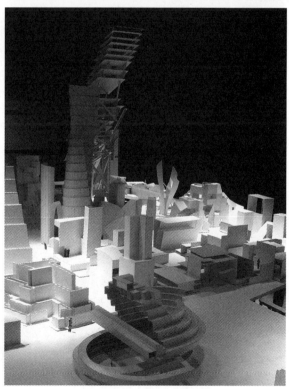

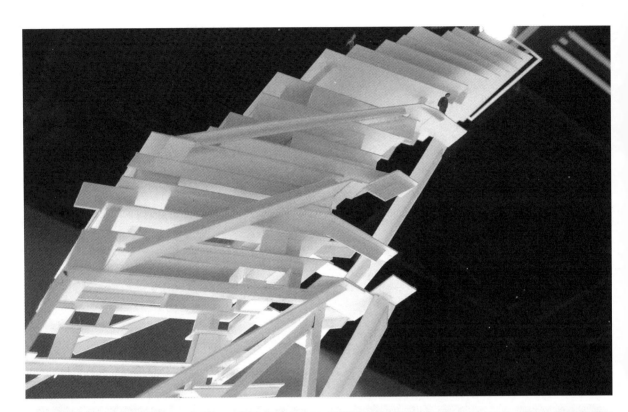

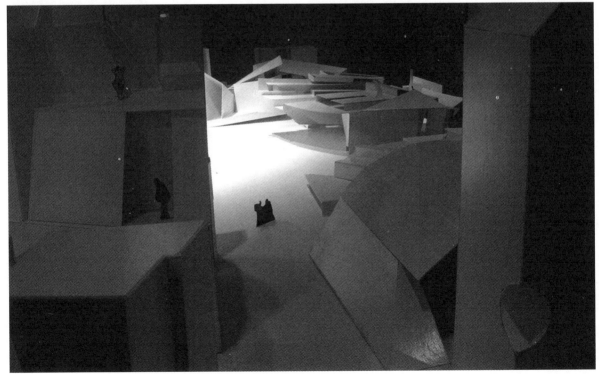

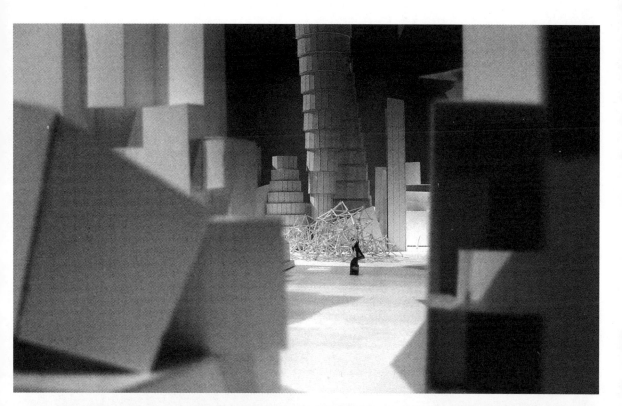

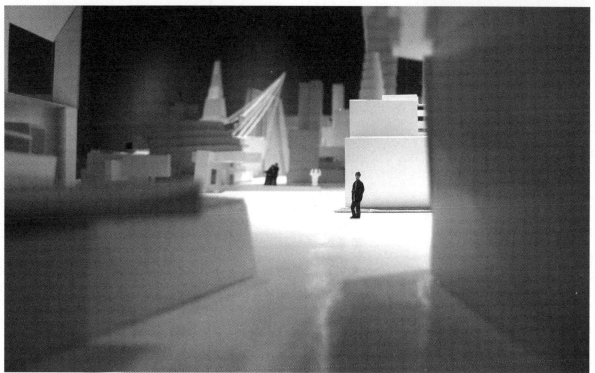

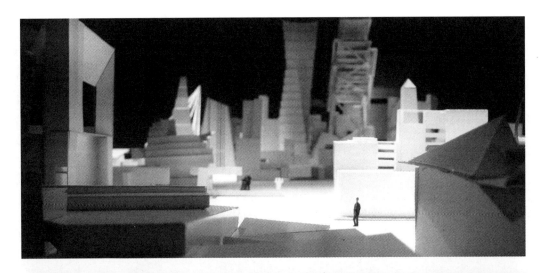

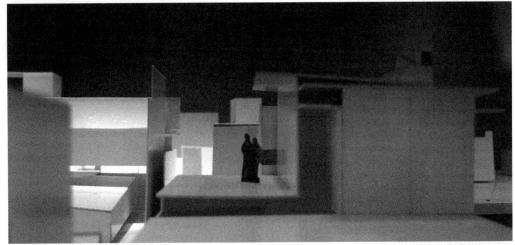

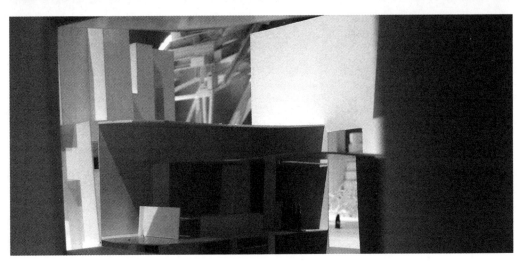

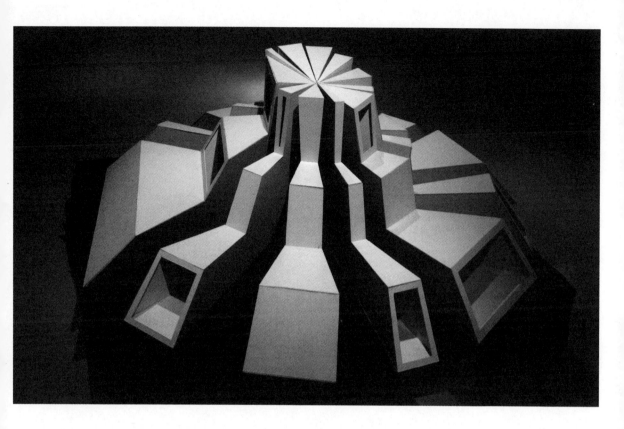

点 评

至高无上的忽必烈汗啊，无论我怎样努力，都难以描述出高大碉堡林立的扎伊拉城。……构成这个城市的……是她的空间量度与历史事件之间的关系……城市就像一块海绵，吸汲着这些不断涌流的记忆的潮水，并且随之膨胀着。对今日扎伊拉的描述，还应该包含扎伊拉的整个过去。……

——城市与记忆之三

学生们从文中的描写读出了两个关键词：庄严，稳固。的确，一个有着这么多历史事件和王朝更替的城市，必然有着这样的特点。学生用对称的形态来表现庄严，用类似碉堡的结构来表现稳固。为了化解对称形态带来的单调感，学生将这个层叠的圆台分解成了若干不规则的片状部分，那些开口化解了稳固形体所带来的封闭感。整体来说，这个有着些许古典韵味而又有不规则形态的模型不但较好地表现了文本的内容，空间上也有优美的视觉效果。

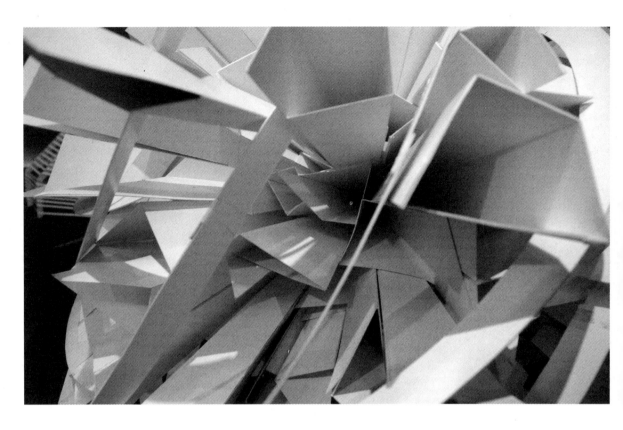

点 评

……阿纳斯塔西亚，诡谲的城市，拥有时而恶毒时而善良的力量：你若是每天八个小时切割玛瑙、石华和绿玉髓，你的辛苦就会为欲望塑造出形态，而你的欲望也会为你的劳动塑造出形态；你以为自己在享受整个阿纳斯塔西亚，其实你只不过是她的奴隶……

——城市与欲望之二

与之前的那个阿纳斯塔西亚不同，这个模型虽然也采用了宝石的形态作为基本元素，但在构成方法上却采用了将这些宝石汇聚的形式。每个基本元素之间的大小比例关系是经过计算的，所以虽然体块很多，但并没有觉得杂乱。学生们认为，这种汇聚式的形体正表现了欲望的特点：吸引。

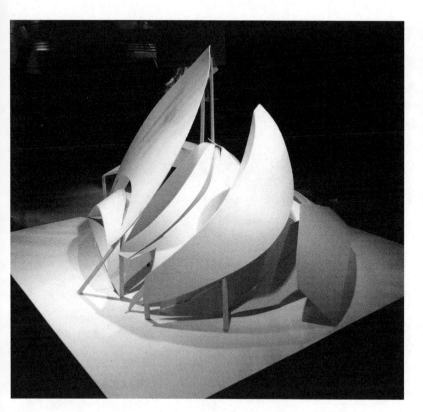

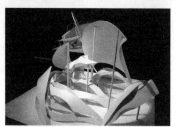

点 评

迎着西北风走上八十公里，你就会到达欧菲米亚，每年的冬至、夏至和春分、秋分，七个国家的商人都会聚集此地。载着生姜和棉花驶来的船只，扬帆而去时满载的是开心果和罂粟籽，刚卸下肉豆蔻和葡萄干的商队，又把一匹匹金色薄纱装入行囊，准备回程上路。不过，这些人顺着河流或穿越荒原远道而来，绝不仅仅是出于做生意的愿望，因为在可汗帝国的版图内外，所有集市上的商品都是一样的，铺在脚下陈列商品的都是同样的黄席子，头上撑着的都是同样的防蝇布篷……欧菲米亚是个在每年冬至、夏至和春分、秋分交换记忆的城市。

——城市与贸易之一

卡尔维诺对欧菲米亚的描写，让人联想到中东或北非丝绸之路边上那些由巴扎和市集所组成的城市。模型的作者们参照了商人帐篷的形象，制作了这件作品。

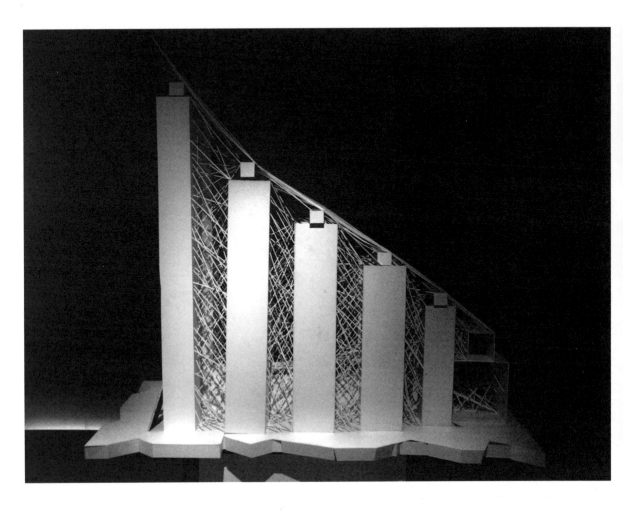

点 评

在艾尔西里亚，为了建立维系城市生命的关系，居民都在房屋角落之间拉起黑、白、灰或黑白色的绳子……带着家中器具露宿山坡的艾尔西里亚难民们，回望平原上那些由竖起的木桩和木桩间拉起的绳索构成的迷宫。那里仍是艾尔西里亚城，而他们则算不上什么。

他们在另一处再建艾尔西里亚，要编织另一张类似的绳网，但更加复杂，更加有规则……

——城市与贸易之四

这组学生抓住了文本中城市描写的关键点：绳子及其支撑物。这种规则大体量形体与自由排列的线之间的对比关系，使得模型看上去既稳固，又有着较丰富的空间细节。

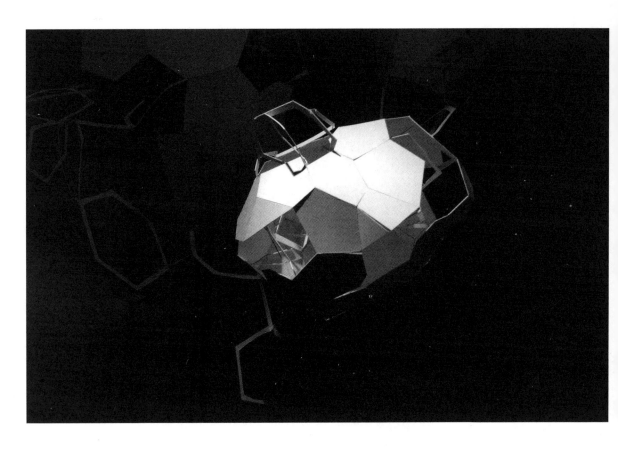

点 评

在贝尔萨贝阿，有一个信念世代相传：在城市上空另有一座贝尔萨贝阿，城里最高尚的美德与情感都在那里得到充分的释放，地上的贝尔萨贝阿若以天上的贝尔萨贝阿为楷模，二者就会浑然一体。按照传说，那是一座黄金之城，有白银的门锁和钻石的城门，一切都是雕镂镶嵌的，可谓以最精湛的技巧加工最贵重珍奇的材料而形成的一座宝城。……这些居民还相信，另有一座地下贝尔萨贝阿，那里包容了地上所有卑劣丑恶的事物，……为了得到更高层次的完美，贝尔萨贝阿已经把不断充填自己空壳的狂热当作美德……

——城市与天空之二

这件模型着重表现的是贝尔萨贝阿空中与地上部分的合体。作者们用多面体表现文中提到的钻石般的天上城市，而每个形体又像蛋壳一样，这是作者对地上的贝尔萨贝阿的描述。在制作中，作者们用到了蜂窝这样的自然结构，解决了多切面体制作的问题。

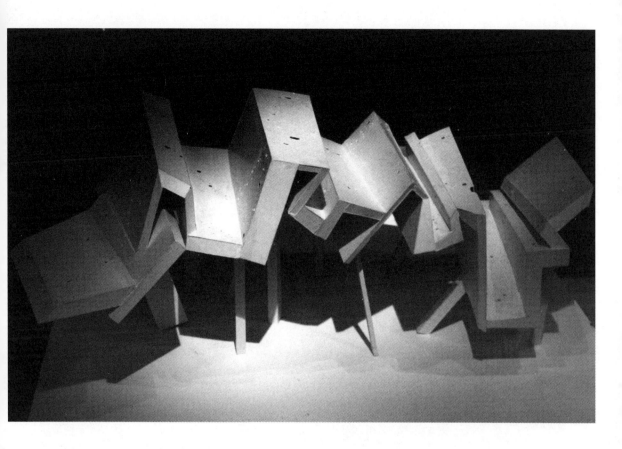

点 评

我现在要讲的城市是珍诺比亚,其绝妙之处在于虽然处于干燥地区,却完全建筑在高脚桩柱上,房屋是用竹子和锌片盖的,高低不同的支柱支撑着纵横交错的走廊和凉台,相互间用梯子和悬空廊连接,制高点是望台,还有贮水桶、风向标、滑车、钓鱼竿和吊钩。

……可以肯定的是,倘若你让居住在珍诺比亚的人描述他心中的幸福生活,那一定是像珍诺比亚一样,有高脚桩柱和悬空梯子的城市……

——轻盈的城市之二

这件模型抓住了珍诺比亚城的特点:建筑都是在高脚桩柱上的。虽然这件作品并没有去营造很强的体量感,但架在桩柱上的那个折叠结构处理得较好。不规则的折叠方式使得造型丰富,而大的矩形的形体趋势避免了不规则形态带来的杂乱感。并且,作者们还试图在这个模型中表达文中的观念:体量明显比桩柱要大的上层折叠部分,代表着光怪陆离的欲望,它终将压垮、抹杀城市。

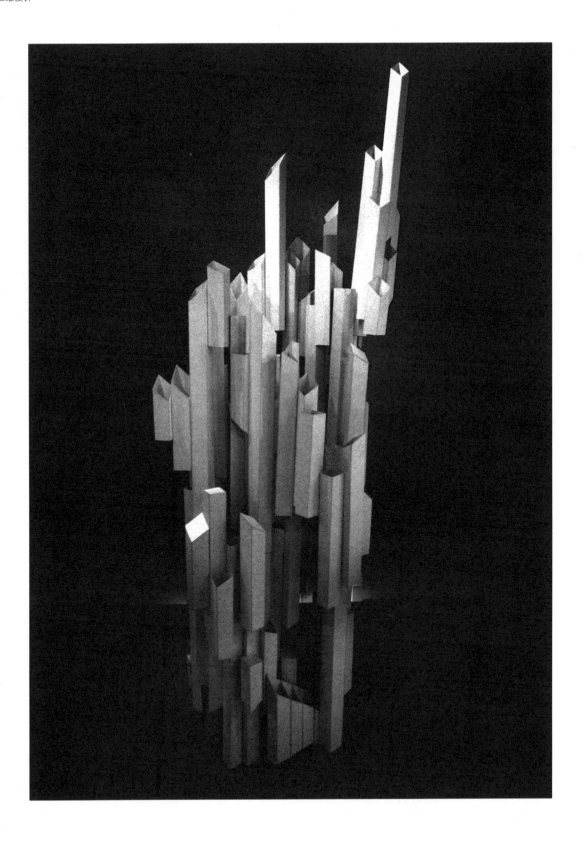

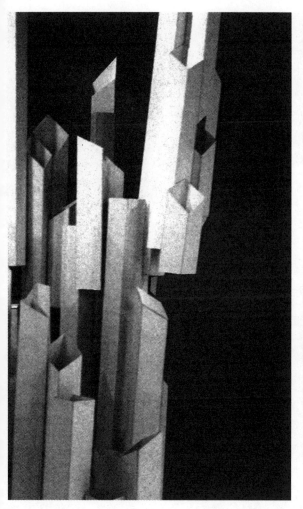 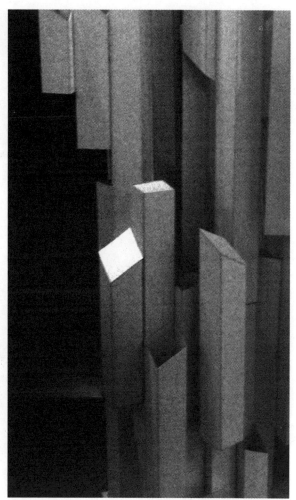

点　评

从吉尔玛城归来的旅人，都带了不一样的记忆：一个盲眼黑人在人群中大喊大叫，一个疯子在摩天大厦的楼顶飞檐上摇摇欲坠，一个女孩牵着一头美洲豹散步。……这是一座夸张的城市：不断重复着一切，好让人们记住自己。

……记忆也在夸张：反复重复着各种符号，以肯定城市确实存在。

——城市与符号之二

模型整体采用了摩天楼式的竖向造型，而大量体块堆积是为了体现吉尔玛的"夸张"这个特点。就像文中写到的吉尔玛一样，这个模型也是由反复重复着的物体组成的。

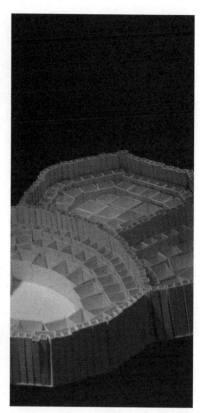

点　评

　　伊萨乌拉，千井之城，据说建在一个很深的地下湖上。只要在城市范围之内，居民们随便在哪里挖一个垂直的地洞就能提出水来……一些人相信，城市的神灵栖息在给地下溪流供水的黑色湖泊深处。另一些居民则认为，神灵就住在系在绳索上升出井口的水桶里，在转动着的辘轳上，在水车的绞盘上，在压水泵的手柄上，在把水井管里的水提上来的风车支架上，在打井钻机的塔架上，在屋顶的高脚水池里，在高架渠的拱架上，在所有的水柱、水管、提水器、蓄水池，乃至伊萨乌拉空中高架上的风向标上。这是个一切都向上运动着的城市。

<div align="right">——轻盈的城市之一</div>

　　这个模型较直接地表现了伊萨乌拉井与地下湖的关系。上面的部分是提水的管道，下面就是地下湖。上面的每个管子与下面的湖里的结构是对应的，学生们试图用这样的方式揭示这个城市上与下之间的关系。整体来看，模型符合文中的描述：这是一个一切都向上运动着的城市。

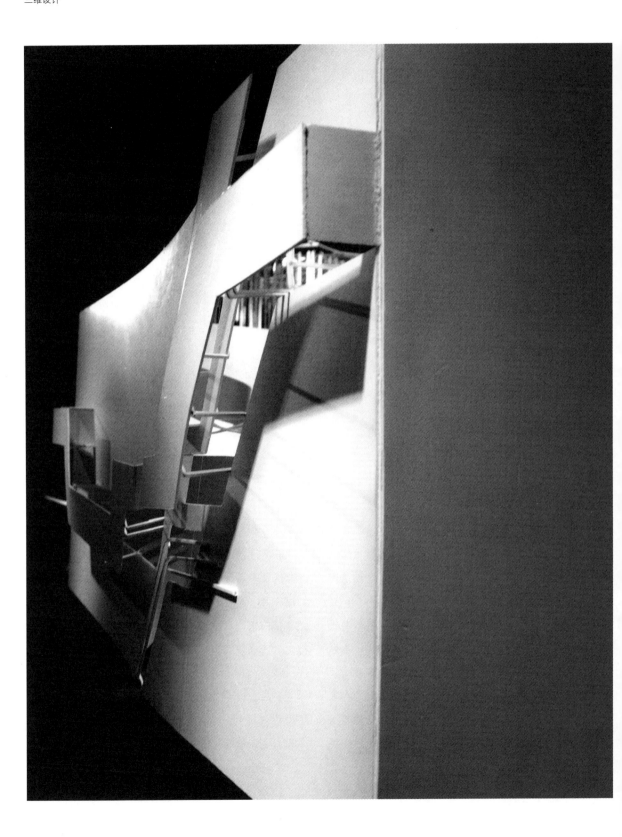

点 评

……有关阿格劳拉的一切说法都不属实，但是它们已经为这座城市建造了坚固可靠的形象，而凭借居住在城市里所能得出的评论却很少实质。结论是：传说中的城市很大部分是其实际存在需要的，而在它自己的土地上存在的城市，却较少存在。

那么，如果我要根据自己亲眼所见与亲身经历向你描绘阿格劳拉，就只能告诉你，那是一座毫无色彩、毫无特征、只是随意地建在那里的城市。但是，这话也并不真实：在某些时刻、某些街道上，你会看到某种难以混淆的、罕见的甚至是辉煌的事物……

——城市与名字之一

根据文中的描写，学生们创作了这个外表坚固可靠的模型。它几乎是个密不透风的大盒子，表面像电影中未来建筑那样的蚀刻结构，使得纸质的模型有了一种类似金属的质感。学生们试图用这样的形象来表达一种无感情色彩、冰冷机械的外部形象，这正是文中对阿格劳拉的描述。当然，他们并没有忽略掉小说中关于这个城市另外一些信息，就是在某些街道上，你还是会看到一些辉煌的事物，而这些事物，正是这个大盒子内部那些细小而丰富的结构。

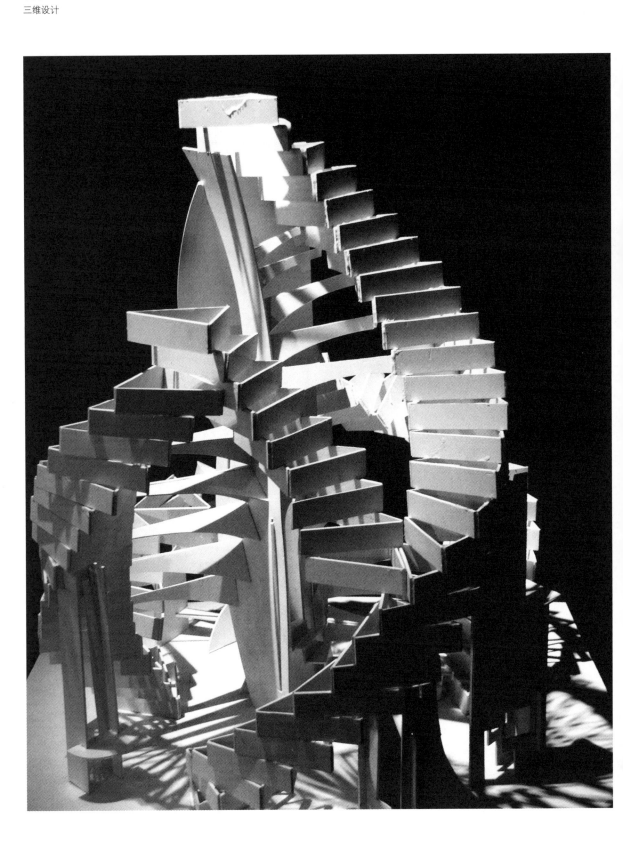

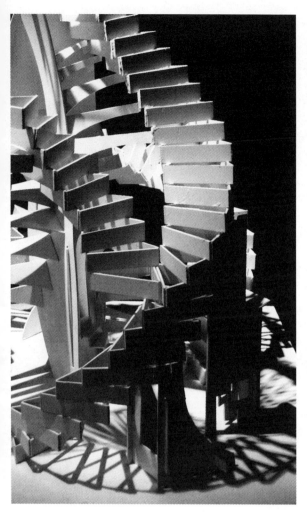

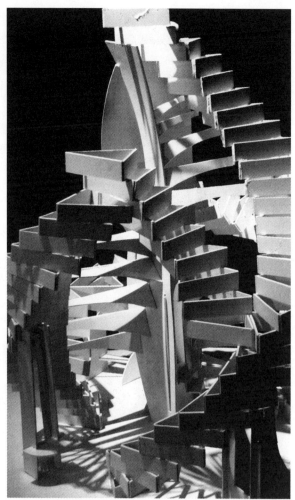

点 评

从那里出发，再走上六天七夜，你便能到达佐贝伊德，月光之下的白色城市，那里的街巷互相缠绕，就像线团一样。这一现象解说了城市是怎样建造而成的……其他国家的人们也做过同样的梦，他们便来到这里，并且从佐贝伊德的街巷中看出某些自己梦中的道路，于是就改变一些拱廊和楼梯的位置，使它们更加接近梦里追赶那个女子的景况……

——城市与欲望之五

旋转交错的阶梯就是文中提到的佐贝伊德那互相纠缠的街巷。该小组巧妙地在立体空间中表现了纠缠的空间，这比在同一高度上制作交错的巷道无疑更加具有空间形式感。螺旋状的形象，表达了陷阱般的欲望那种吸引而又纠结不清的特点。

　　贝莱尼切是一座不公正的城市，它的绞肉机上面是三槽板、圆柱顶板和排挡间饰，负责擦拭的人仰起下巴，把头探出栏杆以外观赏门厅、台阶和前厅，就感觉自己像是囚犯，并且身材矮小。可是我要给你讲的是隐蔽的贝莱尼切，她是一座正义的城市，在店铺后面、楼梯阴面忙碌着，把钢丝、管子、滑轮、活塞和配重盘用相宜的材料连接起来，像一株攀缘植物缠绕在大齿轮之间；一旦它们卡住，哒哒的低声就会宣布一个新的精密机制就要控制全城。……我的话会使你得出这样的结论，贝莱尼切是不同的城市在不同的时间里的交替延续，即公正又不公正。可我想提醒你的是：贝莱尼切未来的所有城市此时此刻已经就存在着，有时是一个含着一个，贴得紧紧的，怎么也分不开。

——隐蔽的城市之五

点 评

　　通过对文本的阅读，学生们发现了贝莱尼切的特征：机械性与时间。他们认为，能结合这两者的就是钟表的结构。于是他们使用了这样的结构制作了模型。当然，他们并没有照抄，而是试图用这样的形体去表达一种公正的空间形态，并且同时具有钟表机械的能力：转动。

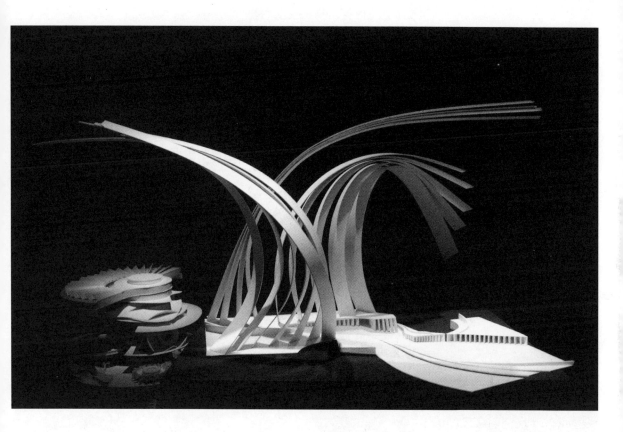

点 评

到达特鲁德时，若不是看见特大字母拼写的城市名字，我还以为是到了刚离开的飞机场。……循着同样的路标，穿过同样的广场，绕过同样的花坛。市中心的街道陈列着同样的商品、装潢和招牌。……"你随时可以起程而去，"他们说，"不过，你会抵达另外一座特鲁德，绝对一模一样：世界被唯一的一个特鲁德覆盖着，她无始无终，只是飞机场的名字更换而已。

——连绵的城市之二

这件模型的出发点是表现文中提到的坐落在每个城市里面的飞机场以及飞机离开地面的轨迹。虽然造型较为简单，但作者们对于这三组曲线的处理较好，灵动而优美。

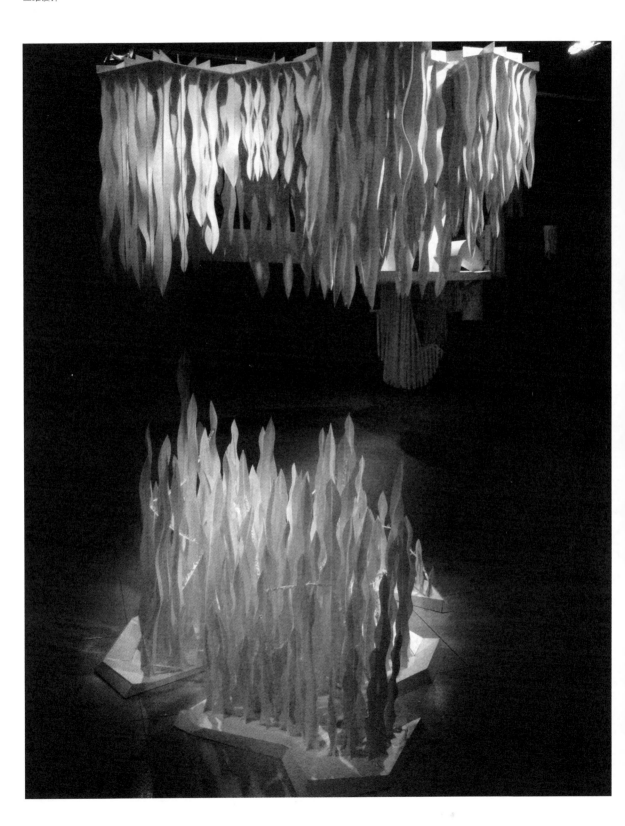

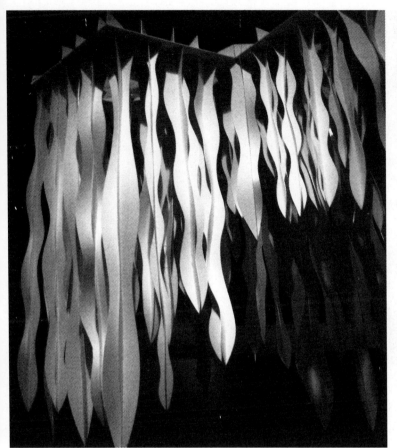

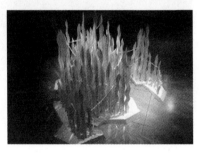

点 评

　　来泰克拉的旅人所看到的，除了木板围墙、帆布屏障，就是脚手架、钢筋骨架、绳子吊着的或架子撑着的木浮桥、梯子和桁架。你会问："为什么泰克拉的建设会持续如此之久？"居民们会继续提着一个个水桶，垂下一条条水平锤坠线，上下挥动着长刷，回答说："为了不让毁灭开始。"……"你们执行的规划、蓝图又在哪里？"

　　……日落时分，工作结束了。工地上笼罩着一片夜色。那是一片星空。"喏，蓝图就是它。"他们说。

　　　　　　　　　　　　　　　——城市与天空之三

　　这件模型上下两个部分都是由相似的形体组成的，形体间的组合方式也基本相同，但上下并没有完全一致。学生们试图表现的是建筑中的泰克拉，下面部分的蓝图就是空中的形体。

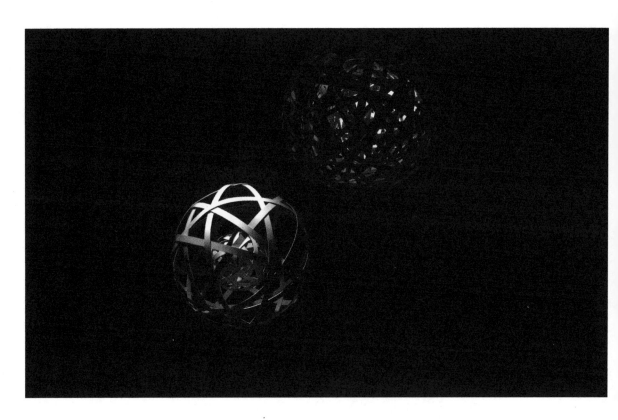

点 评

灰石建造的城市菲朵拉的中心有一座金属建筑物，它的每间房内都有一个玻璃圆球。在每个玻璃圆球里都能看到一座蓝色的城市，那是另一座菲朵拉城的模型。菲朵拉本可以成为模型里的样子，却由于种种原因变成了现在我们所见到的模样。……在你的帝国的版图上，伟大的可汗啊，应该既能找到石头建造的大菲朵拉，又能找到玻璃球里的小菲朵拉。……

——城市与欲望之四

学生们对于文中描写的玻璃球中的小菲朵拉很感兴趣，他们觉得这样的精巧的器物有一种浪漫的感觉。于是他们制作了一系列的内含细节的球体。

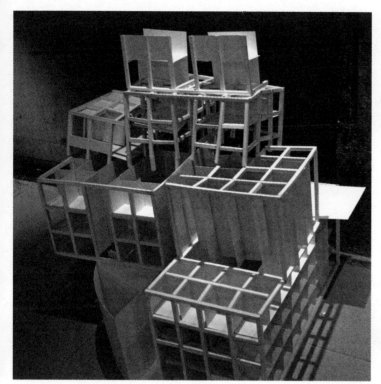

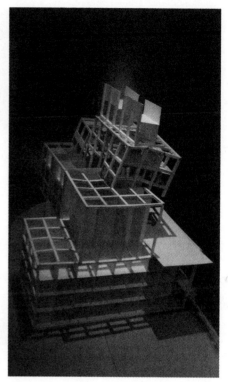

点 评

……扎伊拉城。……构成这个城市的……是她的空间量度与历史事件之间的关系：灯柱的高度，被吊死的篡位者来回摆动着的双脚与地面的距离；系在灯柱与对面栅栏之间的绳索，在女王大婚仪仗队行经时如何披红挂彩；栅栏的高度和偷情的汉子如何在黎明时分爬过栅栏；屋檐流水槽的倾斜度和一只猫如何沿着它溜进窗户；突然在海峡外出现的炮船的火器射程和炮如何打坏了流水槽；渔网的破口，三个老人如何坐在码头上一面补网，一面重复着已经讲了上百次的篡位者的故事，有人说他是女王的私生子，在襁褓里被遗弃在码头上。

……

——城市与记忆之三

模型的作者们试图利用立方体来堆积出一个厚重结实的大型体块来，以表现扎伊拉城的历史感。相似规则形体的组合，并在整体上有着中心对称的趋势，必然会形成一种稳固的空间形式来。作者们为了不使模型显得单调呆板，加入了虚体与实体空间的对比，并在一定程度上打破了大的中心对称趋势。

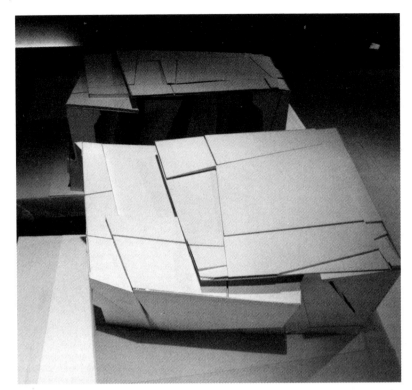

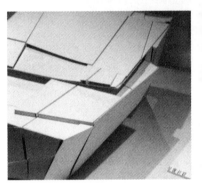

点 评

……他们都认为阿格劳拉具有持久的、混合的品质，当然也少不了把他们那个时代其他城市的品质融合进去。……那么，如果我要根据自己亲眼所见与亲身经历向你描绘阿格劳拉，就只能告诉你，那是一座毫无色彩、毫无特征、只是随意的建在那里的城市。但是，这话也并不真实：在某些时刻、某些街道上，你会看到某种难以混淆的、罕见的甚至是辉煌的事物；你想讲述这件事物，可是那些关于阿格劳拉的所有传说已经把你的词汇给封住了，你只能重复那些传说的话，却讲不出自己的话来。

……

——城市与名字之一

坚固可靠是阿格劳拉的特点，这件作品有着非常明确的表现。学生们试图将这两个盒子的外表处理成一种钢板拼接的效果，这样既体现了坚固性，又可以通过不规则的拼接形式达到了外形丰富的效果。当然，盒子内部的丰富细节也是没有被忽略的，这跟文本也相呼应。

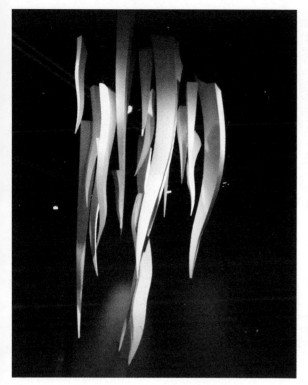
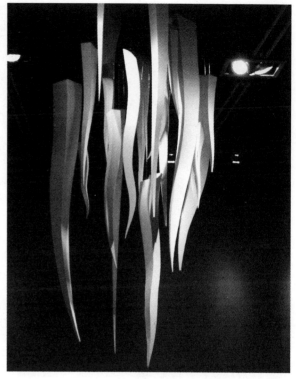

点 评

阿尔米拉城……总之，没有一点看上去像个城市的地方，只有管道除外。那些管子在应该是房屋的地方垂直竖立着……无论阿尔米拉是在有人居住之后还是之前被遗弃，我们都不能说她是一座空城。无论什么时候，只要你抬眼望去，就会在水管丛中见到身材不高但苗条纤细的年轻姑娘在浴缸里悠闲地浸泡着，在悬空的喷头下弯腰屈身，在沐浴，在擦拭，在喷香水，或者在对着镜子梳理长发。阳光下，喷头里洒出的扇面形水线、水龙头里流出的水柱、喷出的水丝、溅出的水花和海绵浴刷上的皂沫都闪动着七彩光。

我所得到的解释是这样的：进入阿尔米拉水管网络的一些水流一直受水泽仙女和水神的统辖……

——轻盈的城市之三

这件模型的基本形态来自管子与水滴的结合。文中一直提到的就是水，所以学生们试图使用纸板制作出具有流动性的形体来。波浪形且由粗变细的形体通过悬挂是可以较好的体现出水的感觉的，这一点被作者们准确地利用了。

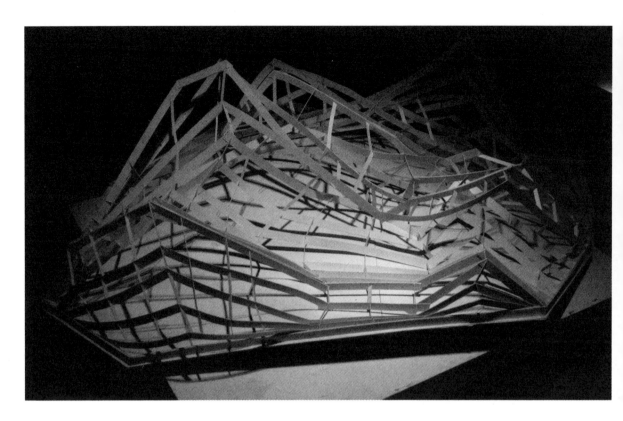

在艾尔西里亚，为了建立维系城市生命的关系，居民都在房屋角落之间拉起黑、白、灰或黑白色的绳子，绳子颜色视彼此亲缘、交易、权威和代表关系而定。当绳子多到让人连路都走不通时，居民们就会搬迁，拆掉房屋，只留下绳子及其支撑物。

……

他们在另一处再建艾尔西里亚，要编织另一张类似的绳网，但更加复杂，更加有规则。后来，他们再度离弃那里，把家搬到更远的地方。

于是，当你在艾尔西里亚境内旅行时，会看到一处处被遗弃的旧城废墟，不耐久的墙壁早已消失，死者的骸骨也早已被风吹走：只有那些交织纠缠着的关系的蛛网在寻找一种形式。

——城市与贸易之四

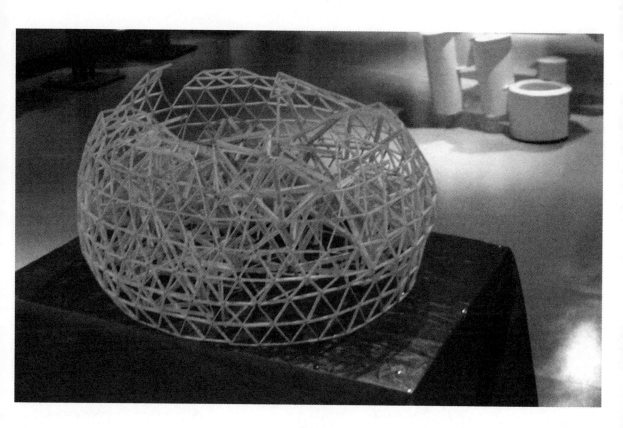

点 评

　　118页和119页的这两件作品都是表达的艾尔西里亚。学生们都试图通过绳网的方式来进行造型。空间网状结构是当代建筑中较为常用的，学生们也参照了一些建筑的结构形式。119页上的模型专注于在一个大的虚体围合球体中进行线的交叉构成，这件模型相对而言，体量感更强，且细节更多；而上一页（118页）上的模型结构上相对简单，基本是正交的形式，但大的形体趋势较为明确，相对来说更有规则一些。

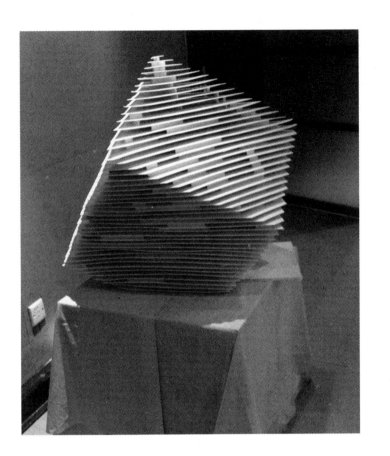

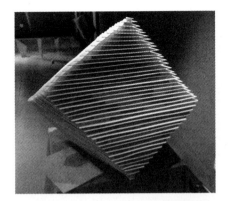

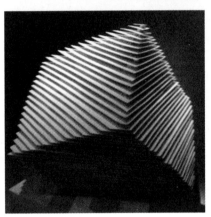

点 评

……有关阿格劳拉的一切说法都不属实，但是它们已经为这座城市建造了坚固可靠的形象，而凭借居住在城市里所能得出的评论却很少实质。……那么，如果我要根据自己亲眼所见与亲身经历向你描绘阿格劳拉，就只能告诉你，那是一座毫无色彩、毫无特征、只是随意地建在那里的城市。但是，这话也并不真实：在某些时刻、某些街道上，你会看到某种难以混淆的、罕见的甚至是辉煌的事物……

——城市与名字之一

与前面看到的以阿格劳拉为基础制作的模型不同，这件作品并没有去制作一个外表刚硬的中空方盒子，而是使用切片组合的方式构成了一个相对实体的立方体。这样的形体看上去更加坚固，而事实上也确实比中空的盒子要结实的多。而在塑造文中提到的那些城市内部的辉煌的事物时，作者们在每一层切片之间使用大小不一的矩形纸板进行连接，围合出很多具有变化的细节空间的形式。这件模型的作者空间思维能力较好，对空间的理解已经超出了一般学生所能意识到的围合这一种形式，并能将一个最为基本简单的几何体做出丰富的变化来。

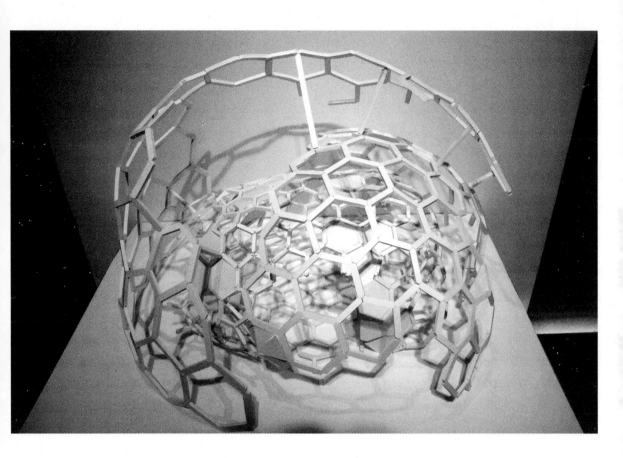

点 评

梅拉尼亚的人口生生不息：对话者一个个相继死去，而接替他们对话的人又一个个出生，分别扮演对话中的角色。当有人转换角色，或者永远离开，或者初次进入广场时，就会引起连锁式变化，直至所有角色都重新分配妥当为止。此时，愤怒的老人还会继续叱责伶牙俐齿的小女仆，放高利贷者继续追逐被剥夺继承的年轻人，护士还在宽慰伤心的私生女，然而他们的目光和声音已经跟上一场景的人物完全不同了。

……梅拉尼亚的居民寿命实在太短，还来不及发觉这些变化。

——城市与死者之一

通过对文本的阅读，学生从文字中感受到了梅拉尼亚的另外一种形态：并非是个城市，而像某种生物一层层褪去的壳。于是学生们就利用蜂窝的六边形结构制作了层层嵌套的半球壳体形体。最外面的一层壳最为残破，而越往内，球体越完整。

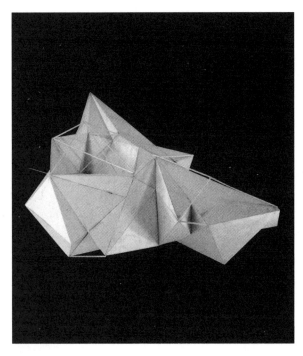

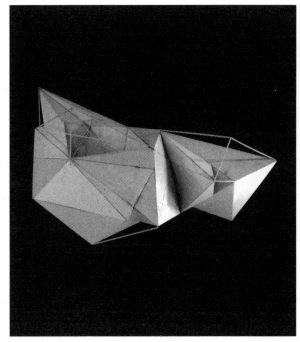

点 评

这件作品也使用了文本中提到的宝石的形体作为基本的构成元素，但作者们并没有进行大量的体块堆砌，而是更专注于类似宝石的多面体与线的结合关系的研究。这件模型上既有体量较大、体感较强的明确的实体多面体，又有用线连接各个顶点所形成的虚体多面体，实与虚的对比，使得模型虽然体块不多，但也有一定的丰富性。

……因为对阿纳斯塔西亚的描述，只能唤起你的一个个欲望，再迫使你把它们压下去，而某天清晨，当你在阿纳斯塔西亚醒来时，所有的欲望会一起萌发，把你包围起来。这座城市对于你好像是全部，没有任何欲望会失落，而你自己也是其中一部分，由于她欣赏你不欣赏的一切，所以你就只好安身于欲望之中，并且感到满足。阿纳斯塔西亚,诡谲的城市，拥有时而恶毒时而善良的力量：你若是每天八个小时切割玛瑙、石华和绿玉髓，你的辛苦就会为欲望塑造出形态，而你的欲望也会为你的劳动塑造出形态：你以为自己在享受整个阿纳斯塔西亚，其实你只不过是她的奴隶……

——城市与欲望之二

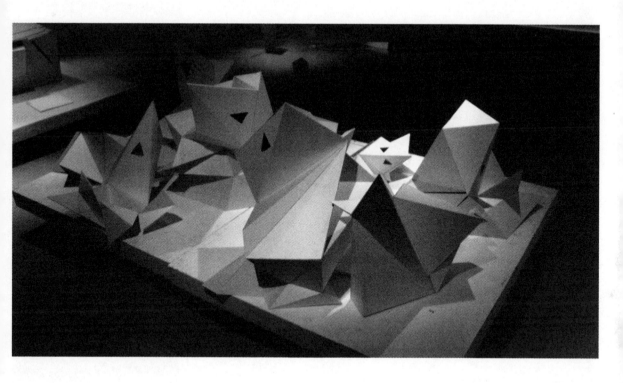

点　评

古人在湖畔建造了瓦尔德拉达……这座城市的结构特点就是每一个细节都能反映在它的镜子中，水中的瓦尔德拉达不仅有湖畔房屋外墙的凹凸饰纹，而且还有室内的天花板、地板、走廊和衣柜门上的镜子。

瓦尔德拉达的居民都知道，他们的一举一动都会成为镜子里的动作和形象，都具有特别的尊严，正是这种认识使他们的行为不敢有丝毫疏忽大意。……镜子外面似乎贵重的东西，在镜子中却不一定贵重。这对孪生的城市并不相同，因为在瓦尔德拉达出现或发生的一切都不是对称的：每个面孔和姿态，在镜子里都有相对应的面孔和姿态，但是每个点都是颠倒了的。两个瓦尔德拉达相互依存，目光相接，却互不相爱。

——城市与眼睛之一

瓦尔德拉达是一座镜子的城市，而学生们想将镜子反射物像的特点表现得更加强烈。于是他们制作了大量的尖锐的不规则多面体，试想如果这些体块都是用镜子围合而成，那会形成多么光怪陆离的视觉形象。从形态上来说，这一组学生对不规则体块之间的关系把握得比较好。通过计算和规划，较为理性地得出每个体块的大小及面数数据。因此，虽然这件模型全部由不规则形体组成，但整体却丝毫没有杂乱感，这得益于缜密的思考。

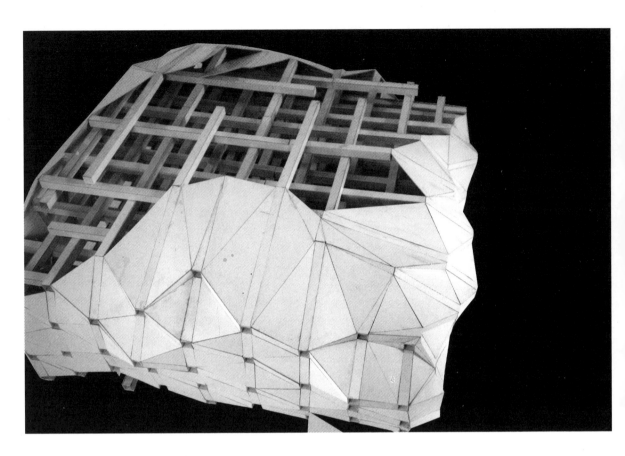

点 评

关于阿格劳拉，我所能告诉你的……它们已经为这座城市建造了坚固可靠的形象，而凭借居住在城市里所能得出的评论却很少实质。结论是：传说中的城市很大部分是其实际存在需要的，而在它自己的土地上存在的城市，却较少存在。

……在某些时刻、某些街道上，你会看到某种难以混淆的、罕见的甚至是辉煌的事物；你想讲述这件事物，可是那些关于阿格劳拉的所有传说已经把你的词汇给封住了，你只能重复那些传说的话，却讲不出自己的话来。……

——城市与名字之一

与其他制作阿格劳拉的小组类似，这件模型的作者们也是想表达这座城市的坚固性。他们的理念是，外表皮的坚固，是离不开内部结构的支撑的。所以他们把重点放在了研究内部使用方管搭接如何使整体结构变得稳固上。我们可以明确地感受到这件作品空间中结构的美感，这种美感在某种程度上是超越视觉审美的，它所代表的，是自然力更加博大、深沉的美。这件模型确实足够坚固，完全可以承载一个成年人的体重，并且其内部结构所形成的复杂空间，也具有着一种理性而壮观的美感。

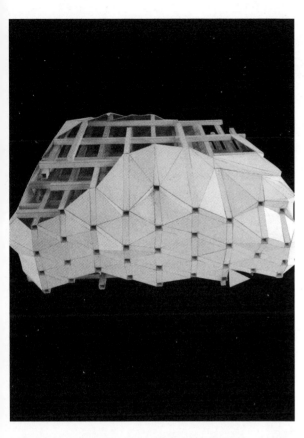

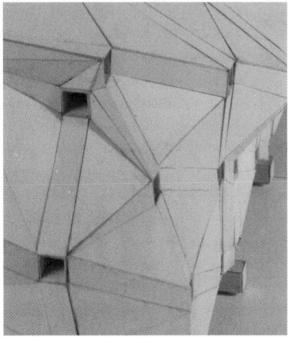

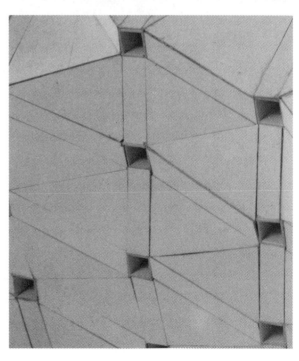

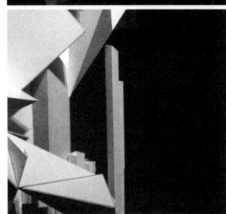

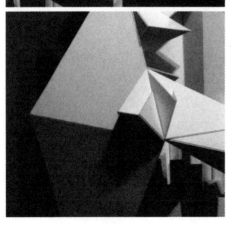

在奥林达，你若拿着放大镜仔细寻找，就能在什么地方看见针头大的一个点，稍加放大，就能看见里面的屋顶、天线、天窗、花园和水池，悬挂在街道上方的横幅，广场上的报亭，跑马、赛马的场子。那一点不会停留在那里不变的，过上一年，它会变得有半个柠檬那么大，然后像一只牛肝菌那样大，然后像一只汤盘那样大。然后会成为自然大小的城市，封闭在原来的城市里面：一座新城市在原先的城里长大，再向外面扩展。

奥林达并非唯一像树木一年长一圈那样按同心圆发展的城市。……旧城墙和旧市区一起扩展，按照比例横向扩大城区边界；城墙围着有些老的市区，尽管边长在扩大，也变细了一些，以便给更新的从内里压过来的城区让位：一座全新的奥林达，虽然只在较小规模上，但至少保持了最早的和后来所有的奥林达的特征与活力；在最中心的圈子里，虽然很难觉察，却已经萌发出未来的奥林达和今后将诞生成长起来的奥林达。

——隐蔽的城市之一

点　评

模型非常明确的表达了奥林达的特点：从内向外扩张和生长。中间最为高大的部分是已经完全生长成熟的城市，而下面低矮的部分则是刚萌发的奥林达。新的与旧的，形态相同，只是大小悬殊，这完全符合书中的描述。这件模型的作者较为熟练地使用了相似形的"加法"与"减法"，模型各个组成部分之间的比例关系把握得也较好，少量作为活跃形体的特异性体块的大小与位置较为巧妙，既打破了相似形组合的单调感，又没有对整体的体量感造成损害。

■　▸ 阶段总结

　　三维设计基础课程的第三阶段，是忙忙碌碌过去的。通过前几周的学习，学生们的积极性都被调动起来，看着一个那么大的模型在自己手底下一步步地诞生，成就感毋庸置疑。在造型的设计上，有了前两周的基础，学生们已经很有些创造三维形体的能力了，常常做出让教师都觉得惊喜的空间和形体来。

　　本阶段最大的问题就是团队合作的方式。虽然大多数学生在技术上来讲都明白该如何协作，但在实际的模型制作过程中，冲突却时时发生。冲突的原因大都是对文本的理解不同或者对造型上的细节处理看法有出入。这时候教师需要从中进行协调，给学生深入地分析该如何将自己的看法与他人的看法进行融合、改进。基本上在课程的后期，协作上的问题都得到了解决，所有的小组都能完整地完成符合要求的作业。

　　本阶段以小组为单位，从文本理解到草图设计，再到模型制作、最后进行布展的过程，基本就是一个完整的实际设计流程。虽然并没有完全将设计所需要考虑到的因素加入到课题中去，但整个的过程已经让学生对设计这门专业的工作方式有了初步的了解，这也为下一个课题打了基础，可以让学生尽快进入工作状态中。

 ▶ 后记

在2007年，三维设计基础打的是新的设计教学系列课程的头阵。在望京的咖啡厅里，在一群70后和80后的看似闲聊的谈话中，一个点子萌发了。大家不约而同地提到了《看不见的城市》。卡尔维诺若泉下有知，定会惊讶在遥远的东方，在他所写到的忽必烈的国度，居然有一群并非文艺青年的人会同时提到他的那本影响深远却又争议纷生的小说。也许当时在咖啡厅高谈的人们都没有料到这个点子真的会发展成一门持续了四年的课程，因为这样的题目，一般是在研究生阶段才会遇到的，而对于一年级的本科生来说，这似乎有些过于高深了。但热情驱动着一切，年轻人的自信让这个题目得以进行下去，尽管对老师和学生而言，这很可能都是一种挑战。年轻的教师团队群策群力，将一门难度颇大的课程调整到了一年级可以接受的程度，并在教学过程中不断产生新的想法，且大多数付诸实施。这门课的发展也少不了远道而来的美国Parsons设计学院教授Aaron Fry的功劳。虽然他只参与了一周课程，却带给我们了很多不同于传统教学的方法。当然，以他自己的话来说，那一周的课程也让他把很多新招数带回了美国。

回首四年间的课程，就像看着一个人从学步的婴儿成长为稳健的成年人。成长的过程虽然并不是真正的一帆风顺，但由于优秀的教师团队和优秀的学生们配合得很好，四年间并未出现足以威胁到教学结果的差池。

本书不求树理立论，不求振聋发聩，只是将2007年新鲜稚嫩的课程实验过程及日后的一些发展记录下来以飨读者。

在此感谢诸迪院长、王中院长等各位学院领导对这门课程的关心与指点，感谢基础部主任储婷在整体教学架构上的把握，感谢江帆、王一川、吴秋龑、李震、董磊、李晓明、熊时涛、谭奇、张晨、黄洋等任课教师的通力协作，感谢带来新思维的Aaron Fry，以及基础部认真刻苦的全体学生。